송재만 唐詩 서예시집

지은이 · 두보 杜
서예가 · 송재만

송재만 약력

대한제국 융희 2년(1908) 춘삼월 청주에서 생하여 약간의 서당생활로 학문 성취가 높았으나 흙바람 일어나는 환경으로 흙에 땀을 심는 농부였다. 주경야독으로 문자를 옆에 끼고 살며, 흔한 농한기의 술추렴에도 간단하게 끼는 법이 없었다. 그저 서책 속을 산책하며 사색의 결과와 심신을 붓끝에 담아 하얀 종이에 먹자를 새기느라 여념이 없었다. 이제 생각하건데 아버지께서는 붓글씨로 마음을 경작한 것이라고 생각든다. 돌이켜, 아득한 뒷모습에서도 묵향이 일던 아버지는 1961년, 서울대학병원에서 위암 수술 받고는 정신과 육신을 뉘이고 투병생활을 했다. 1962년 4월8일 10시에 세상을 졸하셨다. 춘풍에 묵향이 날리듯이 4남 5녀를 세상에 두고는 홀연히 떠나셨다.

송재만 唐詩 서예시집

초판1쇄 인쇄 l 2023년 2월 25일

초판1쇄 발행 l 2023년 2월 25일

펴낸곳 l 도서출판 그림책

지은이 l 두보 외

서예가 l 송재만

디자인 l 이정순 / 정해경

주 소 l 경기도 수원시 영통구 이의동 웰빙타운로 70

전 화 l 070-4105-8439

E - mail l khbang21@naver.com

표지디자인 l 토마토

송재만 唐詩 서예시집

발 간 사
송인숙

당당해지고 싶다

세월을 잡았다고 한 선인들이 있었던가, 세월을 앞서 갔다는 신선은 있었던가. 세월은 바람보다 부지런 하고, 한강수보다 잰걸음으로 내어달린다. 세월은 저만큼 앞서가는데 해놓은 게 없이 하루는 쏜살같다. 추운 겨울을 대비해야지 하고, 마음다짐 하다보면 벌써 겨울 처마끝에 달렸던 고드름은 다 녹아서는 봄을 부른다. 70이 넘어 그동안 살아온 삶을 되짚어 마지막에 남기고 싶은 생각들을 가늠할 때 오래 되새김질을 하고 싶은 것이 있었다.

여자로 태어나 가문을 이을 수 없었지만 어릴 때 어른들은 충렬공 송상현 자손이라 하며 머리를 쓰다듬던 것을 생각하건데 충절이란, 가슴에 담을 가치가 있다는 것임을 알 수 있다. 임진왜란 당시 동래부사 송상현은 일본군 장수가 명나라를 치러가니 길을 내어달라고 했지만 송상현 할아버지는 '죽기는 쉬워도 길을 내줄 수 없다'고 동래성 안의 사람들이 싸그리 죽을 때까지 장렬하게 죽음을 맞이하셨다고 한다. 그분을

생각하면 애국심이 절로 생긴다. 아버지는 젊은 시절을 일본의 많은 압박을 받고 살아오셨어도 되레 묵묵히 공부를 하셨다. 시조 악보 보고, 시조 노래하고, 낮에는 농사를, 밤에는 책을 보거나 붓을 들어 학의 날개처럼 펄럭이며 시조를 써 읊으셨다. 나 어렸을 적 아버지는 낡은 광목천에 그린 태극기를 소중히 간직하며 가볍게 펼치지 말라 하셨다. 대추나무에 연같던 자식들로 인하여 독립운동은 내놓고 하지 못하셨다. 하지만 나라를 사랑하는 맘은 당신께서 마음을 찍어 그리신 태극기를 그리며 일본의 압박을 이겨내셨다.

충렬공 자손은 일본이 지배하는 동안은 공부도 하지 말고, 공무도 맡지 말아야 한다고 하셨는데 삼촌 두 분은 총귀가 밝아 고등학교까지 다니고는 번듯한 곳에 취직은 했지만 일찍 세상을 작고 하셨다.

일본 사람들이 토지를 몰수하려 할 때 아버지는 글을 보는 눈을 가졌기에 마을 이장을 보며, 가지고 있던 전답을 삼촌 이름으로 돌려 놓았다. 밑빠진 항아리에 물을 길어 담듯이 열심히 농사만 지었지만 점점 가난하고 옹색함은 깊어만 갔다. 이런 연유로 고향을 벗어나 다른 명승고적을 간다는 것은 언감생시 꿈

같은 이야기였다.

충렬공시호를 받으신 할아버지는 하사받은 재산이 있었으나 자손이 아들 한 분 있었으나 일찍 돌아가시고 재산을 넉넉히 가꿀 분이 없어 넉넉한 편이 못 돼 자손에게 물려주지 않은것 같았다. 그리고 툭하면 일본 앞잡이들이 애써 농사 지면 알뜰하게 각출해 가고도 모자라 집집마다 뒤적뒤적 해 나뭇간이다 뒷곁 땅속에 묻어두었던 것들을 다부지게 찾아내 빼앗아 갔다.

뺏기고 뺏기다 남은 유품을 정리하다가 아버지가 써놓으신 한시에 대한 눈이 어두워 번역을 의뢰했다. 처음에는 아버지의 시가 있으리라 생각했지만 아버지의 작품은 없고 당나라 시인의 시인데 우리나라에 잘 알려지지 않은 분이나 중국에서는 꽤나 이름이 알려진 분들이었다.

시를 아버지께서는 어떤 감수성으로 향흠했을까? 어딘가에 고즈넉한 본문 글이 향취를 뿜어내며 있으리라.

청아한 언어의 향취를 거닐던 아버지는 특별한 일은 하지 않고, 농사를 지으면서 청빈한 선비의 정신을 간직했고, 진사라는 아버지 호칭으로 살아오신 것을 부끄러워하지 않으며, 당당하게 생각한다. 아버지는 인생의 꽃을 피울 나이에 위암에 걸려 청주병원에서 치료하다가 서

울대병원에서 수술 받고 치료했으나 삶에 대한 애착은 강하셨지만 끝내 떠나셨다.

어머니께서 간병을 하시다가 태기가 있음을 알고 유산을 생각해보았지만 죄짓는 일같아 세상에 내놓은 게 막내다. 아버지가 돌아가시고 한 달 후에 예쁜 여동생이 태어났다.

아버지는 서당에 조금 다녔으나 글이 좋아 동네에서 글씨를 쓸 일이 있거나 행사 때 머릿글을 도맡아 일필휘지 하셨다한다. 장례식 때 만장에 글을 쓰거나 서류 작성 등이 돌아가신지 62년이 흘러 당신의 흔적이 거의 사라지고 없지만 마지막 남아있는 유품을 정리하여 번역을 하였으니, 특히 자손들은 당신의 뜻을 받들고 , 당신의 진심을 헤아려 삶의 푯대로 삼고, 학문을 익히는데 게을리 하지 않았던 당신의 뜻을 우러러 가치 있는 삶이 되기를 소망한다.

송재만 서예가가 남긴 唐詩 서예시집 (앞)

송재만 서예가가 남긴 唐詩 서예시집 (뒤)

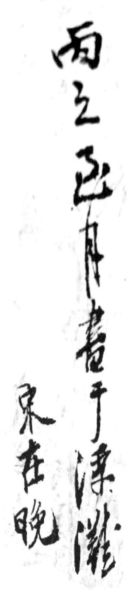

송재만 서예가가 남긴 唐詩서예시집 마지막 페이지에 쓴 날짜와 이름

송재만 서예가가 남긴 제례홀기(祭禮笏記) 표지 글자

송재만 서예가가 필사(筆寫)한 고전

송재만 서예가가 필사(筆寫)한 고전

송재만 서예가가 필사(筆寫)한 고전

송재만 서예가가 남긴 생활 서예

송재만 서예가가 한글로 쓴 우리 시조

송재만 서예가가 남긴 시조 악보

송재만 서예가가 남긴 시조 악보

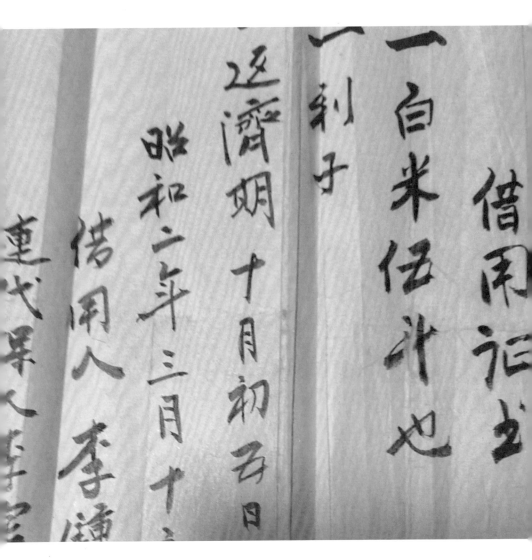

송재만 서예가가 남긴 차용증

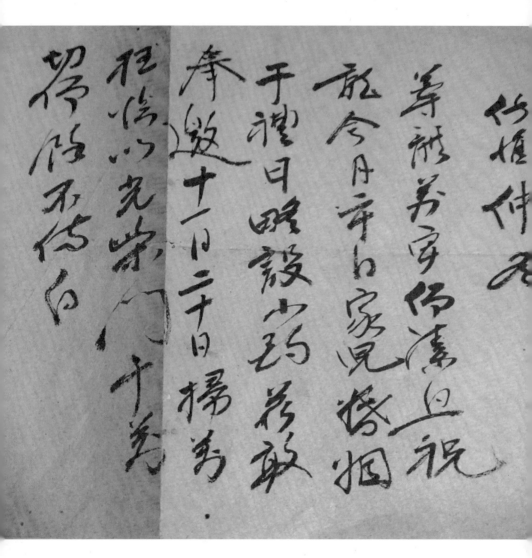

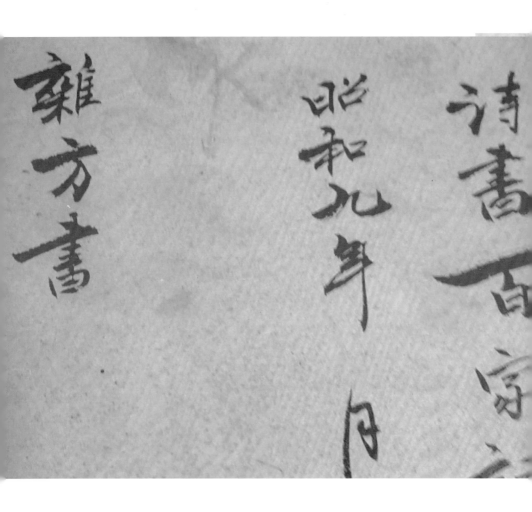

송재만 서예가가 남긴 잡방서 표지

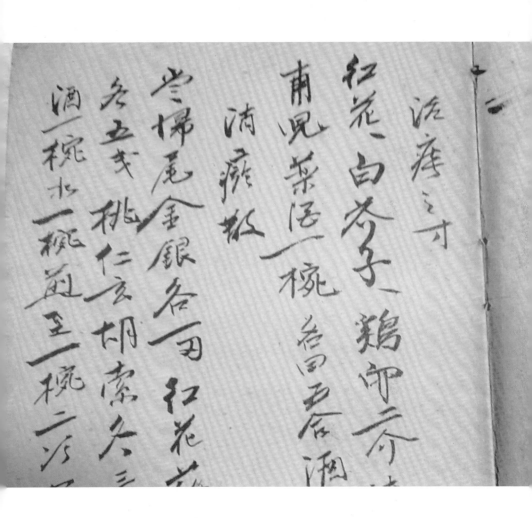

송재만 서예가가 남긴 잡방서 내용

송재만 唐詩 서예시집

목차

1부
칠언율시七言律詩

허창은 교외에 거주하라 명을 받고 살다가 고급 관리인 관저 기모산에 이입하여 누락된 물건을 정리한다

許渾(허혼 당나라 시인)

自郊居移入公館 寄茅山高拾遺 자교거이입공관 기모산고습유

一笛迎風萬葉飛, 強攜刀筆換荷衣.
潮寒水國秋砧早, 月暗山城夜漏稀.
岩響遠聞樵客過, 浦深遙送釣船歸.
中年未識從軍樂, 虛近三茅望少微.

일적영풍만협비, 강휴도필환하의.
조한수국추침조, 월암산성야루희.
암향원문초객과, 포심요송조선귀.
중년미식종군악, 허근삼모망소미.

한곡의 피리소리에 낙엽은 바람에 날릴 듯 하고
칼과 붓을 휘어잡은 채 연하의를 갈아입는다.

침석에서 일어나니 가을 조수에 수국은 찬기운이 가득해
월암산성의 밤은 새고 인적 또한 뜸하다.

멀리 암석에 부딪치는 물 소리 한창 낚시꾼들이 그 옆을 지나가는데
저기 아득히 먼 깊은 강쪽로 낚싯배가 떠나간다.

나이 들어 변방에 근무하니 세상 살이가 즐겁지 않고
마음은 비었지만 주위를 바라보니 그래도 작은 미소로 답한다.

一笛迎風刀葉飛　潮寒水國秋砧早

強携刀筆搜荷衣　月暗山城夜踊稀

岩響遠聞樵客過　中年未譜從軍樂

浦深蓮蕩兩船歸　塵近三芧望少微

소문에 고을 최씨 의사가 간형군 평사를 겸한 연회가 있다 한다

– 許渾(허혼 당나라 시인)

聞州中有宴寄崔大夫兼簡邢群評事 문주중유연기최대부겸간형군평사

簫管筵間列翠蛾, 玉杯金液耀金波.
池邊雨過飄帷幕, 海上風來動綺羅.
顔子巷深青草遍, 庾君樓迥碧山多.
甘心不及同年友, 臥聽行雲一曲歌.

소관연간렬취아, 옥배금액요금파.
지변우과표유막, 해상풍래동기라.
안자항심청초편, 유군루형벽산다.
감심불급동년우, 와은행운일곡가.

연회는 온통 퉁소소리에 사이사이 끼여 앉은 미인들이 보이고
옥잔에 든 술은 금빛으로 빛난다

비내리는 연못가에 어두은 장막이 드리우고
바다에는 바람이 일고 미녀들은 나풀거린다

안자골목 깊은 곳에는 풀이 무성하게 자라나고
유군누각은 판이하게 벽산 그림도 많다

그 해에 친구를 못 만나 못내 아쉬워하며
누워서 구름만 쳐다보며 노래 한곡 듣는다

開州中有讌寄崔大夫無簡都評事

簫管逍閒列翠娥　池邊雨過飄帷幕

玉盃金液耀金波　海上風來動綺羅

顏子巷深青草遍　甘心不及周年友

庚君樓迥碧山冬　卧聽行雲一曲歌

하인 정씨는 대청에서 학을 다룬다

– 許渾(허혼 당나라 시인)

鄭侍御廳玩鶴 정시어청완학

碧天飛舞下晴莎, 金閣瑤池絶網羅.
岩響數聲風滿樹, 岸移孤影雪凌波.
緱山去遠雲霄迥, 遼海歸遲歲月多.
雙翅一開千萬里, 只應棲隱戀喬柯.

벽천비무하청사, 금각요지절망라.
암향수성풍만수, 안이고영설릉파.
구산거원운소형, 료해귀지세월다.
쌍시일개천만리, 지응서은련교가.

푸른 하늘 춤추고 맑음은 너울너울
금누각의 요지에는 그물따위는 사절되어 있구나

산봉우리에 나무사이로 끝없는 바람소리가 들리고
외로운 그림자는 강기슭에서 사뿐이 움직인다

저 멀리 하늘을 찌를 듯한 구산의 웅장한 모습이 비치는데
수많은 세월이 흘러도 바다는 한치의 망설임 없이 한곳으로 흐른다

돋힌 날개 펼치니 천리길도 마다하지 않고
오직 남몰래 사랑하는 교가에 길들어져 순응할 뿐이다

鄭待衛廳玩鶴

碧天飛舞下晴沙　岩響數聲風蒲樹

金闕瑤池絕綱羅　屼秒孤影雲凌波

縹山去遠雲霄迥　雙翅亦開千萬里

瑤海歸遲歲月多　祇應棲隱戀喬柯

이후는 과주를 떠난다
– 許渾(허혼 당나라 시인)

瓜洲留別李翊 과주류별리후

泣玉三年一見君, 白衣憔悴更離群.
柳堤惜別春潮落, 花榭留歡夜漏分.
孤館宿時風帶雨, 遠帆歸處水連雲.
悲歌曲盡莫重奏, 心繞關河不忍聞.

읍옥삼년일견군, 백의초췌경리군.
류제석별춘조락, 화사류환야루분.
고관숙시풍대우, 원범귀처수련운.
비가곡진막중주, 심요관하불인문.

구슬 같은 눈물로 3년을 보냈는데 정작 부군을 만났더니
흰 옷을 입은 몰골은 야위고 더욱 초췌하다

방둑에 버드나무 이별한지 오래돼 이미 푸르렀던 젊음은 기울고
밤이 새고 꽃이 져도 시간가는 줄 모르고 흥겨웠던 기억만 남는다

관숙에 홀로 묵을 때면 외로움과 비바람에 떨고 있어
돛단배는 먼 곳을 향해 가는데 그 곳은 바다와 하늘이 닿는 곳이다.

슬픈 노래, 슬픈 곡이 종점을 찍는다 해도 더 이상 연주하지 마라
마음은 나라뿐이라 나라의 어떤 불길한 소문도 차마 들을 수 없다.

瓜州留別李詡

泣玉三年一見君　楊堤惜別春潮晚

白衣頓頼雯難群　花榭留歡夜漏分

孤館宿時風帶兩　悲歌曲盡莫重奏

遠航歸霰水重雲　心遠關河不忍聞

사호묘사찰이야기

– 許渾(허혼 당나라 시인)

題四皓廟 제사호묘

桂香松暖廟門開, 獨瀉椒漿奠一杯.
秦法欲興鴻已去, 漢儲將廢鳳還來.
紫芝翳翳多青草, 白石蒼蒼半綠苔.
山下驛塵南竄路, 不知冠蓋幾人回.

계향송난묘문개, 독사초장전일배.
진법욕흥홍이거, 한저장폐봉환래.
자지예예다청초, 백석창창반록태.
산하역진남찬로, 불지관개궤인회.

계향이 필무렵 날씨도 풀리니 사당 문이 열린다
외설초 즙으로 한잔따라 올린다.

흥성했던 진나라는 이미 쇠퇴하고
한나라 태자가 황폐한 성을 되찾는다.

풀이 무성한 성은 검은 버섯이 돋아 더욱 어둑칙칙하고
창창했던 하얀 돌들은 이끼가 끼어있다.

산 아래 어수선한 역에는 남쪽으로 도망가는 사람들로 바쁘고
과연 관가의 벼슬아치들이 몇명이나 돌아올 수 있을런지 모른다.

四皓廟

桂香松暖廟門開　秦淥歆興鴻已去

獨瀉椒漿奠一盃　漢儲將廢鳳還來

紫芝翳翳靈青草　山下驛程寬南路

白石蒼蒼半綠苔　不知冠蓋幾人回

위장군사찰이야기

\- 許渾(허혼 당나라 시인)

題衛將軍廟 제위장군묘

武牢關下護龍旗, 挾槊彎弧馬上飛.
漢業未興王霸在, 秦軍才散魯連歸.
墳穿大澤埋金劍, 廟枕長溪掛鐵衣.
欲奠忠魂何處問, 葦花楓葉雨霏霏.

무뢰관하호룡기, 협삭만호마상비.
한업미흥왕패재, 진군재산로련귀.
분천대택매금검, 묘침장계괘철의.
욕전충혼하처문, 위화풍협우비비.

무뢰산(또는 호뢰산. 중국 하남성에 위치)아래 호룡기를 지키기 위해
창을 들고 활을 끼고 말등 위에서 날듯이 용맹하다.

비록 한나라를 흥성시키지 못했지만 왕패의 세력은 여전하고
진나라 군대는 그때에야 뿔뿔이 흩어져 연달아 노나라로 돌아간다.

금검이 묻힌 무덤은 늪을 뚫어 질러 가는데
사당을 베개삼아 위장군이 누워있고 그 옆에는 갑옷이 걸려있다.

충성을 다한 혼을 위해 제를 지내고자 하는데 물어 볼 곳이 어디일까?
갈대꽃잎이나 단풍잎은 부슬부슬 내리는 비에 촉촉히 젖어든다.

題衛將軍廟中

武牢關下護龍旗　漢業未興王霸在

挾槊彎弓馬上飛　秦軍纔散曾連敗

墳穿大澤埋金釰　欲奠忠魂何處吊

廟枕長谿掛戰衣　葦花楓葉雨霏霏

이상공은 소주에서 이배하여 침주에 머물다

– 許渾(허혼 당나라 시인)

聞韶州李相公移拜郴州因寄 문소주리상공이배침주인기

詔移承相木蘭舟, 桂水潺湲嶺北流.　　조이승상목란주, 계수잔원령북류.
青漢夢歸雙闕曙, 白雲吟過五湖秋.　　청한몽귀쌍궐서, 백운음과오호추.
恩回玉宸人先喜, 道在金縢世不憂.　　은회옥의인선희, 도재금등세불우.
聞說公卿盡南望, 甘棠花暖鳳池頭.　　문설공경진남망, 감당화난봉지두.

승상은 명을 받고 목련나무배에 올라 움직인다
계수강물은 영북쪽을 향해 천천히 흘러들고

꿈은 은하수 상공을 뚫고 날 밝기 전에 궁궐에 도착하여
흰 구름은 가을철 오호의 하늘을 읊으며 지나간다.

은혜가 조정으로 되돌아오니 사람들이 먼저 기뻐하고
도리가 세상을 행하니 금사슬에 묶일 걱정 덜어준다.

소문에 고위 관리들은 남쪽 하늘만 바라 볼 뿐이요.
팥배나무 꽃이 피니 연못에도 따뜻한 바람이 불어온다.

聞韶州李相公梣拜郴州因寄

詔梣丞相木蘭舟　青漢雙歸雙闕暗

桂水瀁湲嶺北流　白雲吟過五湖秋

恩迴玉宸人先喜　聞說公卿盡南望

道在金縢世不憂　甘棠花暖鳳池頭

달을 타고 배를 저어 대력사를 배웅함에서 사람의 반응은 미처 닿지 못한다

- 許渾(허혼 당나라 시인)

乘月棹舟送大歷寺靈聰上人不及 승월도주송대력사령총상인불급

萬峰秋盡百泉清, 舊鎖禪扉在赤城.
楓浦客來煙未散, 竹窻僧去月猶明.
杯浮野渡魚龍遠, 錫響空山虎豹驚.
一字不留何足訝, 白云無路水無情.

만봉추진백천청, 구쇄선비재적성.
풍포객래연미산, 죽창승거월유명.
배부야도어룡원, 석향공산호표량.
일자불류하족아, 백운무로수무정.

가을 끝자락에 만봉호에는 수많은 샘들이 맑은 물을 뿜어낸다.
적성성안에 자리잡은 사당문은 허름한 자물쇠가 걸려있다.

담배연기가 채 가시기도 전에 풍포에서 손님이 왔다.
스님은 돌아갔어도 대나무 창문에 비친 달빛은 여전히 밝다.

술잔에 술은 도를 넘어 제멋대로 넘쳐나니 어룡도 멀리하고
인적 없는 산에서 돌이 구르는 소리에 범과 표범들은 놀라서 도망간다.

한 글자도 남기지 않았다고 놀랄만한 일도 아니니
구름속에 길이 없지만 물도 인정사정 없더라.

乘月棹舟送靈聰上人不及

万峯秋盡百泉清　楓浦客未烟未散

舊顧禪扉在赤城　竹窗僧去月猶明

杯浮野渡魚龍遠　一字不留何足訝

錫響空山虎豹驚　白雲無跡水無情

장도사와 함께 이은군을 방문했으나 만나지는 못했다
- 許渾(허혼 당나라 시인)

與張道士同訪李隱君不遇 여장도사동방리은군불우

千巖萬壑獨攜琴, 知在陵陽不可尋.
去轍已平秋草遍, 空齋長掩暮雲深.
霜寒橡栗留山鼠, 月冷菰蒲散水禽.
唯有西鄰張仲蔚, 坐來同愴別離心

천암만학독휴금, 지재릉양불가심.
거철이평추초편, 공재장엄모운심.
상한상률류산서, 월랭고포산수금.
유유서린장중울, 좌래동창별리심.

수많은 높은 산 깊은 골짜기千岩萬谷에서 홀로 거문고를 들고,
능양에서도 찾을 수 없다는 것을 알고 있었다.

왔다갔다 하면서 같은 거리를 왕복하니 가을이 되고 풀들도 무성하다
절에서 공양을 오래 하며 보낸 세월 벌써 황혼의 주름만 깊어간다.

추위가 오니 도토리 열매도 떨어지고 다람쥐 먹이감으로는 넉넉하다.
달빛은 차가워 늪에는 갯버들이 무성하고 물오리 떼는 멋대로 사방에
흩어진다.

오직 서쪽에 사는 이웃 장중울이 찾아준다.
그는 같은 마음으로 같이 슬퍼하고 한탄한다.

與張道士同訪木子隱居不遇

千巖万巷獨携琴　去轍已平秋草遍

知在陵陽不可尋　空齋長掩暮雲深

霜寒橡栗供山鼠　唯有西隣張仲蔚

月冷菰蒲散水禽　坐來同愴別離心

광성에 설민수재를 만나러 갔는데 만나뵙지 못했다

- 劉滄(류창 당나라 시인)

匡城尋薛閔秀才不遇 광성심설민수재불우

音容一別近三年, 往事空思意浩然.
匹馬東西何處客, 孤城楊柳晚來蟬.
路長草色秋山綠, 川闊晴光遠水連.
不見故人勞夢寐, 獨吟風月過南燕.

음용일별근삼년, 왕사공사의호연.
필마동서하처객, 고성양류만래선.
로장초색추산록, 천활청광원수련.
불견고인로몽매, 독음풍월과남연.

얼굴뵙지 못한지 3년 세월이 흘렀는데,
지난 일들이 공상처럼 스치지만 생각만해도 호연하다.

말 한필이 동쪽 서쪽 하면서 어디로 갈까 망설인다.
버드나무 늘어진 외진 성은 늦은 시간까지 매미 울음소리다.

길은 길게 뻗어 있고 가을철 산은 푸르름으로 단장했다.
넓은 하천은 햇볕이 밝아 저 멀리 시냇물과 이어져

지인을 만나지 못하면 몽매에도 그리울 것이어
홀로 풍월을 읊으며 남연을 지날 것이다.

匡城尋閻薛秀才不遇

音容一別近三年　匹馬東西何處邊

往事空思意浩然　孤城楊柳晚未蟬

路長草色秋山綠　不見故人勞夢寐

川闊晴光遠水連　獅吟風月過南燕

영산사 사원의 굳은 행보 이야기

– 許渾(당나라 시인 허혼)

題靈山寺行堅師院 제령산사행견사원

西巖一徑不通樵, 八十持杯未覺遙.
龍在石潭聞夜雨, 雁移沙渚見秋潮.
經函露濕文多暗, 香印風吹字半銷.
應笑東歸又南去, 越山無路水迢迢.

서암일경불통초, 팔십지배미각요.
룡재석담문야우, 안이사저견추조.
경함로습문다암, 향인풍취자반소.
응소동귀우남거, 월산무로수초초.

서암산은 나무꾼이 통하는 길이 없다.
팔순까지 잔을 들어도 지겹지 않은 듯 그 길이 멀다고 느껴본 적 없다.

용은 석담속에서 밤비 내리는 소리를 듣고
기러기는 모래사장에서 밀려드는 가을 조수를 만난다.

서찰은 젖어 텍스트가 많이 어둡게 보이고
바람에 글 흔적이 반쯤 날아나 버린다.

웃으며 동쪽으로 오면 다시 남으로 행한다.
산을 넘으려니 길은 없고 강물은 아득하다.

題靈隱寺衍堅師院

西峰一逕不通樵　龍在石潭聞夜雨

八十持盃未覺遙　鴈移沙渚見秋潮

輕函露濕文多暗　應笑東歸又南去

香印風吹字半銷　越山無路水迢迢

양하평사는 봄날 교구정원에 희극을 선사하다

- 許渾(당나라 시인 허혼)

春日郊園戲贈楊叚評事 춘일교원희증양하평사

十里蒹葭入薜蘿, 春風誰許暫鳴珂.
相如渴後狂還減, 曼倩歸來語更多.
門枕碧溪冰皓耀, 檻齊青嶂雪嵯峨.
野橋沽酒茅檐醉, 誰羨紅樓一曲歌.

십리겸가입벽라, 춘풍수허잠명가.
상여갈후광환감, 만천귀래어갱다.
문침벽계빙호요, 함제청장설차아.
야교고주모첨취, 수이홍루일곡가.

십리 되는 수 많은 물억새가 덩굴나무속에 끼어
허락없이 불어대는 봄바람은 어찌하여 가락을 뽑느냐?

미치게 목마르던 갈증도 차츰 줄어드는 것처럼
만청은 돌아오자 바로 말 보따리를 풀기 시작한다.

맑은 시냇물은 주춧돌아래로 흘러 마치 하얀 어름이 눈부시듯 빛나고
푸른 계곡은 가지런히 줄지어 있고 산세가 험한 청장산은 하얀 눈에 쌓였다.

누추한 초가집에서 구속 없이 술을 사다 취하도록 마신다면
신선의 노래소리에 빠지고 술맛이 좋다는 것 그 누가 알랴?

春日郊園賦贈楊椒

十里菱葭人藹藹　相如渴後狂還減
春風誰斷暫鳴珂　曼倩歸來話更多
門枕碧溪水皓耀　野橋沽酒茅簷下
檻齊青嶂雪嵯峨　誰羨紅樓一曲歌

진지위는 교외에 은둔하다가 뒤늦게 혼자 참배 대로 갔다

– 許渾(당나라 시인 허혼)

晚自朝台津至韋隱居郊園 만자조태진지위은거교원

秋來鳧鴈下方塘, 系馬朝台步夕陽.
村徑繞山松葉暗, 野門臨水稻花香.
雲連海氣琴書潤, 風帶潮聲枕簟涼.
西下磻溪猶萬里, 可能垂白待文王.

추래부안하방당, 계마조태보석양.
촌경요산송협암, 야문림수도화향.
운련해기금서윤, 풍대조성침점량.
서하반계유만리, 가능수백대문왕.

가을철 물오리떼는 연못을 찾아든다.
말을 매어 놓고 노을을 받으며 참배대쪽을 향해 천천히 걸어간다

마을로 향하는 지름길은 산굽이를 에워싼 좁은 길이라 길위에는 솔잎이 촘촘히 깔렸다.
문 입구는 저멋대로 열려있고 때는 벼꽃 향기가 한창이다.

구름은 바다 기운과 맞닿아 금서를 촉촉하게 만들고
밀려드는 조수를 타고 불어오는 바람은 목침이 시원할 정도이다.

서쪽에 위치한 반계하천은 여전히 끝없이 흘러가고
문왕을 만나뵙자면 아마도 머리가 휘어지질지도 모를 일이다.

曉自朝坮至□□隱君郊園

秋来危鴈下方塘　村徑遶山松葉暗

繋馬朝坮炎夕陽　柴門臨水稻花香

雲連海氣琹書潤　西去磻溪猶万里

風帯潮聲枕簟凉　可能垂白待文王

이이궐에게 선사하다

- 許渾(당나라 시인 허혼)

贈李伊闕 증리이궐

桐履如飛不可尋, 一壺雙笈嶧陽琴.
舟橫野渡寒風急, 門掩荒山夜雪深.
貧笑白駒無去意, 病慚黃鵠有歸心.
雲間二室勞君畫, 水墨蒼蒼半壁陰.

동리여비불가심, 일호쌍급역양금.
주횡야도한풍급, 문엄황산야설심.
빈소백구무거의, 병참황곡유귀심.
운간이실로군화, 수묵창창반벽음.

동이는 날듯이 빨라서 찾을 길 없다.
주전자 하나 거문고 하나 책상 두 개가 전부이다.

거센 찬바람이 불어오니 배는 멋대로 가로질러 급물살에 밀려간다.
밤 황폐한 산은 눈이 두텁게 쌓이고 문은 빗장으로 가로질러 놓였다.

돌아갈 뜻이 없다는 백마를 빈정거리는데
황고니는 송구스러운 기색을 띠며 돌아올 의향을 보인다.

구름 사이에 낀 방 두개는 노군이 그림을 그렸다.
짙은 푸른색으로 그려진 수묵화는 반쪽 벽을 차지하여 그늘져 보인다.

贈李伊闕

桐礀如飛不可尋　舟橫野渡寒風急

一壼欸笈嶧陽琴　門掩荒山夜雪溪

貧笑白鷗無去意　雲間二室勞君畫

病憨黃犢有歸心　水墨蒼蒼半壁陰

동정으로 돌아가시는 장선생을 배웅한다
- 許渾(당나라 시인 허혼)

送張尊師歸洞庭 송장존사귀동정

能琴道士洞庭西, 風滿歸帆路不迷.
對岸水花霜後淺, 傍簷山果雨來低.
杉松近晚移茶灶, 巖谷初寒蓋藥畦.
他日相思兩行字, 無人知處武陵溪.

능금도사동정서, 풍만귀범로불미.
대안수화상후천, 방첨산과우래저.
삼송근만이다조, 암곡초한개약휴.
타일상사량행자, 무인지처무릉계.

동정 서쪽에 재능있는 금도사가 살고 있다.
바람은 세차지만 돛을 올린 길은 헷갈리 않는다.

맞은편 해안에는 꽃잎이 서리내린 듯 얇게 깔리고
방첨산 과일은 곧 비오듯 쏟아질 직전이다.

삼송은 저녁무렵에 차를 끓이려 부엌을 찾았고
바위골 첫 추위는 약을 심은 뙤기 밭을 덮어 버린다.

훗날 서로 그리워 한다라는 두 줄의 글자는
아무도 그 깊은 뜻을 알 수 없는 무릉계곡이 된다.

送張尊士歸洞庭

能琴道士洞庭西　對岷水花霜後遠
風蒲歸舡路不迷　傍簷山果雨来低
松杉近曉稷茶竈　他日相思兩行字
岩谷初寒盖藥畦　無人知處武陵溪

여주에 돈을 보내다

– 許渾(당나라 시인 허혼)

酬錢汝州 수전여주

白雪多隨漢水流, 謾勞旌旆晚悠悠.
笙歌暗寫終年恨, 臺榭潛消盡日憂.
鳥散落花人自醉, 馬嘶芳草客先愁.
怪來雅韻清無敵, 三十六峰當庾樓.

백설다수한수류, 만로정패만유유.
생가암사종년한, 태사잠소진일우.
조산락화인자취, 마시방초객선수.
괴래아운청무적, 삼십륙봉당유루.

백설은 녹으면서 대부분 한수를 따라 흐르고
아름다운 경치는 사람을 속이는 듯 뒤늦게 서서히 드러난다.

연주와 노래는 모름지기 사람의 한을 담아 쓰여 있는데
누각에 앉아 있노라니 근심 걱정도 모두 사라진다.

새가 흩어지고 꽃이 지니 스스로 취기에 빠져들어
말 울음소리에 여행객은 걱정만 먼저 앞선다.

고상한 정취는 이상할 정도로 무적을 만들고
삼십육층의 높은 건물은 모두 곡물 창고로 쓰여 있더라.

酬錢汝州

白雲多隨漢水流　墜歡暗寫終年恨

誤勞捼篩晚悠悠　臺謝潛消盡日憂

鳥散落花人自醉　坐來雅韻清無敵

馬嘶芳草管先愁　三十六峯當慶樓

시골집

- 許渾(당나라 시인 허혼)

村舍 촌사

尚平多累自歸難, 一日身間一日安.
山徑曉雲收獵網, 水門涼月掛魚竿.
花間酒氣春風暖, 竹里棋聲暮雨寒.
三頃水田秋更熟, 北窓誰拂舊塵冠.

상평다루자귀난, 일일신한일일안.
산경효운수렵망, 수문량월괘어간.
화간주기춘풍난, 죽리기성모우한.
삼경수전추경숙, 북창수불구진관.

힘들고 지친 몸을 다시 회복하기에 너무 부족하다.
때문에 하루를 쉬어주는 것이 그 하루의 안정은 찾는 것이다.

안개 자욱한 새벽 산길따라
그물에 걸린 사냥감을 거두어 들인다.

서늘한 달빛아래 수문 쪽으로 낚싯대를 걸어 놓고
꽃 사이에서 술 한 잔 마시니 봄바람도 따스하다.

세 경간의 논밭은 늦가을 햇볕에 더욱 무르익어 가는데
북창에 쌓인 먼지 그 누가 털어 낼까?

料舍

尚平多累自歸難　山經曉雲收獵網

一日身閑一日安　水門涼月掛漁竿

花間酒氣春風暖　三頃水田秋更熟

竹裡棋聲夜雨寒　北窓難拂舊塵冠

몸져눕다

- 許渾(당나라 시인 허혼)

臥病 와병

寒窓燈盡月斜輝, 珮馬朝天獨掩扉.
清露已凋秦塞柳, 白雲空長越山薇.
病中送客難爲別, 夢裡還家不當歸.
惟有寄書書未得, 臥聞燕雁向南飛.

한창정진월사휘, 패마조천독엄비.
청로이조진새류, 백운공장월산미.
병중송객난위별, 몽리환가불당귀.
유유기서서미득, 와문연안향남비.

장안성은 이미 쌀쌀한 늦가을이라
버드나뭇잎도 시들어 말라버린다.

고향에는 고사리도 그냥 자라는데 나는 볼 수가 없구나.
고독 속에 잠은 오지 않고 새벽에 말 발굽과 패옥 소리만 들려온다.

관료들은 조회에 나가는데 나만 빠지니 혼자 탄식할 수밖에 없다.
고향에 가고 싶어도 돌아가지 못하니 오직 꿈속에서 고향을 그려본다.

가족에게 편지를 쓰고 싶어도 보낼 길 없어
남쪽으로 날아가는 기러기에게 의탁할 수밖에 없다.

卧疾

寒回驗盡月屏輝　清露已彫秦塞柳
玳馬朝天獨掩扉　白雲空長越山薇
夢中送客難為別　唯有寄書三未達
病裡還家不當歸　卧聞鷺雁向南飛

고성낙양에 오르다

– 許渾(당나라 시인 허혼)

登洛陽故城 등락양고성

禾黍離離半野蒿, 昔人城此豈知勞.
水聲東去市朝變, 山勢北來宮殿高.
鴉噪暮雲歸古堞, 雁迷寒雨下空壕.
可憐緱嶺登仙子, 猶自吹笙醉碧桃.

화서리리반야호, 석인성차기지로.
수성동거시조변, 산세북래궁전고.
아조모운귀고첩, 안미한우하공호.
가령구령등선자, 유자취생취벽도.

벼와 기장이 우거져 있는데 들쑥도 무성하다.
옛 사람들은 어찌 이곳의 노고를 알 수 있을까?

물 소리가 동쪽으로가니 시장정세도 변하여
산세는 북쪽에서 오는데 따라서 높은 궁궐들이 줄지어 들어섰다.

황혼녘의 구름이 피어오를 때 까마귀도 고담에 돌아와
찬비를 맞은 기러기는 헷갈려 참호에 떨어진다.

불쌍한 선비는 산봉우리에 오르는 것이 태자진이라 여겨
아직도 생황을 불며 벽도에 취해 신선이 되기를 꿈꾼다.

登古洛陽城

禾黍離離半野蒿　水聲東去市朝喪

昔人城此豈知勞　山勢北來宮殿高

鴉噪暮雲歸古堞　可憐緱嶺登仙子

鴈迷寒雨下空壕　猶自吹笙醉碧桃

양반처사를 울다

– 許渾(당나라 시인 허혼)

哭楊攀處士 곡양반처사

先生憂道樂清貧, 白髮終為不仕身.
秮阮發來無酒客, 應劉亡後少詩人.
山前月照荒墳曉, 溪上花開舊宅春.
昨夜回舟更惆悵, 至今鐘磬滿南鄰.

선생우도악청빈, 백발종위불사신.
혜완발래무주객, 응류망후소시인.
산전월조황분효, 계상화개구댁춘.
작야회주경추창, 지금종경만남린.

군자는 도 닦는데 정성을 다하지만 궁색한 삶에는 관심이 없다.
백발이 되면 벼슬도 멀어져 간다.

혜완에서는 술 손님이 없다는 소식을 보내오고
응유가 죽고나서 젊은 시인이 적어진다.

산속 황폐한 무덤위에 달빛은 새벽에서야 사라지고
개울에 꽃이 피니 낡은 집들도 봄을 맞는다.

어제 저녁 배로 돌아오니 더욱 서글픈 마음이라
지금까지도 종소리는 온 남령에 울려퍼진다.

哭楊樸處士

先生憂道樂清貧　稿院沒來無酒客

白髮終為不仕身　應劉歿後火詩人

山前月照孤墳曉　昨夜幃帳更幃帳

笑上花開舊宅春　至今鍾鼕蒲南鄉

송강역에 묵으려 했는데 되려 소주십이동지에게 기탁한다

– 許渾(당나라 시인 허혼)

宿松江驛卻寄蘇州一二同志 숙송강역각기소주일이동지

候館人稀夜自長, 姑蘇台遠樹蒼蒼.
江湖潮落高樓逈, 河漢秋歸廣簟涼.
月轉碧梧移鵲影, 露低紅葉濕螢光.
西園詩侶應多思, 莫醉笙歌掩畫堂.

후관인희야자장, 고소태원수창창.
강호조락고루형, 하한추귀엄점량.
월전벽오이작영, 로저홍협습형광.
서원시려응다사, 막취생가엄화당.

대합실에 객이 뜸하니 밤도 지루해 진다.
저 멀리 고소대쪽에 나무는 우거지게 무성하다.

호수에 일던 조수가 지니 누각도 판이하게 달라 보인다.
하한은 가을에 돌아온다고 하나 넓은 돗자리는 이미 썰렁하다.

달이 바뀌면서 벽오(오동나무)에 까치 그림자도 보이지 않고
이슬이 촉촉한 빨간 잎은 반딧불마냥 빛난다.

서원의 짝꿍 시인들은 마땅히 좀더 신중히 생각해 볼 일이다
연주와 노래소리에 취해서 화당을 흐리게 하면 안된다.

宿望亭寄同志

候館人稀夜自長　江湖水落高楼迴

姑蘇城遠樹蒼蒼　河漢秋歸廣簟涼

月轉碧梧移鵲影　西園詩侶應多思

露低紅葉濕螢光　莫醉笙歌掩畫堂

화인은 양복사 사직에 축하를 보낸다

– 許渾(허혼 당나라 시인)

和人賀楊仆射致政 화인하양부사치정

蓮府公卿拜後塵, 手持優詔掛朱輪.
從軍幕下三千客, 聞禮庭中七十人.
錦帳麗詞推北巷, 畫堂清樂掩南鄰.
豈同王謝山陰會, 空敘流杯醉暮春.

연부공경배후진, 수지우조괘주륜.
종군막하삼천객, 문례정중칠십인.
금장려사추북항, 화당청악엄남린.
기동왕사산음회, 공서류배취모춘.

연부 공경은 후진(답습)을 배향하고자
손에 들고 있는 우대조령을 주윤에 걸어놓는다.

종군이래 막하에 삼천객이라
소문에 예식대청에 칠십명이 된다고 한다.

비단장막 화려한 말들 모두 북문밖에 밀어버리고
대청에는 맑은 음악소리가 남쪽 이웃들까지 귀를 기울이게 한다.

어찌 왕사산의 음회와 같으랴.
공담하고 술잔을 돌리며 취한 채 늦봄을 보낼 수 있으랴.

楊負然以僕射公拜官致仕實僚門生合燕中賀

蓮府公卿拜後塵　從軍幕下三千客

手指優詔掛朱輪　問禮庭中七十人

辭帳麗詞推北巷　宣同王謝山陰會

盡堂清樂掩南隣　空寂流盃醉暮春

하동우에게 관공소 (직무)사신 선사

- 許渾(허혼 당나라 시인)

贈河東虞押衙 증하동우압아

吳門風水各萍流, 月滿花開懶獨遊.
萬里山川分曉夢, 四鄰歌管送春愁.
昔年顧我長靑眼, 今日逢君盡白頭.
莫向尊前更惆悵, 古來投筆盡封侯.

오문풍수각평류, 월만화개라독유.
만리산천분효몽, 사린가관송춘수.
석년고아장청안, 금일봉군진백두.
막향존전경추창, 고래투필진봉후.

오문의 풍수는 서로 흩어져 부평초같이 떠돌고
달이 차고 꽃이 피니 홀로 다니는 것도 게으르다.

만리 산천은 꿈에서 가려지는데
이웃사방에서 보내준 노래 연주는 봄 시름이로다.

왕년에 나를 돌보느라 늘 따듯한 손길을 보내 주었는데
오늘 그대를 만나보니 뜻밖에 백발이 되어있다.

그대 앞에서 절태 서글픈 기색을 하지 않으리라 다짐하고
오래전부터 문필을 놓고 오직 제후직위에 끝까지 임하는 모습을 보였다.

贈河東虞押衙

吳門風水落萍流　万里山川分曉夢

月蒲花開懶獨遊　四鄰謌管送春愁

昔年顧我長青眼　莫向撙前更惆悵

今日逢君盡白頭　古來投筆總封侯

화엄위를 수재원에 기탁하다

– 許渾(허혼 당나라 시인)

寄題華嚴韋秀才院 기제화엄위수재원

三面樓台百丈峰, 西岩高枕樹重重.
晴攀翠竹題詩滑, 秋摘黃花釀酒濃.
山殿日斜喧鳥雀, 石潭波動戲魚龍.
今來故國遙相憶, 月照千山半夜鐘.

삼면루태백장봉, 서암고침수중중.
청반취죽제시활, 추적황화양주농.
산전일사훤조작, 석담파동희어룡.
금래고국요상억, 월조천산반야종.

삼면에 둘러싸인 백장봉 마루 서암쪽에는
높이자란 침목이 겹겹이 쌓여 있다.

개인 날 청죽 나무 숲을 올라가 시를 짓고
노란 가을 국화꽃을 따서 술을 빚는다.

산전에는 해가 기울어가고 새들이 지저귀는데
석담에는 어룡이 파동을 일으키며 놀고 있다.

오늘날 아득히 먼 고국을 그리워하면서
달은 구중천 걸려 천산을 비추는 시간은 한밤 중으로 흘러간다.

寄題華嚴韋秀才院

三面樓抬百尺峰晴攀翠竹題詩清
西巖高桃樹重重　秋橘黃花釀酒濃
口歇日斜口鳥雀　今來古國望相憶
石潭波軟戲魚龍　月照千山半夜鍾

장청사에서 상주 원수재를 만나다

– 許渾(허혼 당나라 시인)

長庆寺遇常州阮秀才 장경사우상주완수재

高閣晴軒對一峰, 毗陵書客此相逢.
晚收紅葉題詩遍, 秋待黃花釀酒濃.
山館日斜喧鳥雀, 石潭波動戲魚龍.
上方有路應知處, 疏磬寒蟬樹幾重.

고각청헌대일봉, 비릉서객차상봉.
만수홍엽제시편, 추대황화양주농.
산관일사훤조작, 석담파동희어룡.
상방유로응지처, 소경한선수기중.

봉우리처럼 높고 밝은 누각
여기에서 비릉서객을 만나다.

늦가을 단풍잎을 제목으로 시를 짓는데
가을 노란국화꽃을 술을 빚기에 알맞는 때이다.

산간마을 서관위에 해는 비스듬히 기울고 산새는 지저귄다.
석담은 물 파도를 일으켜 물속에 어룡을 놀린다.

천상에 길이 있다면 그곳이 어딘지 당연히 알 것이고
경쇠와 매미나무가 몇 겹을 겹친 것인지 알 것이다.

長慶寺遇院秀才

高閣晴軒對一峰　晚收紅葉題詩遍
此處書各此相逢　獻持黃花漉酒濃
山館日斜喧鳥雀　上方有路應無處
石潭波動戰魚龍　練聲寒蟬樹影重

소처사를 구령 별장에 모시다

– 許渾(허혼 당나라 시인)

送蕭處士歸緱嶺別業 송소처사귀구령별업

醉斜烏帽發如絲, 曾看仙人一局棋.
賓館有魚爲客久, 鄉書無雁到家遲.
緱山住近吹笙廟, 湘水行逢鼓瑟祠.
今夜月明何處宿, 九疑雲盡碧參差.

취사오모발여사, 증간선인일국기.
빈관유어위객구, 향서무안도가지.
구산주근취생묘, 상수행봉고슬사.
금야월명하처숙, 구의운진벽참차.

술에 취해 기울게 쓴 검은 모자 밑에 실오리 처럼 가는 머리카락
일찍이 신선들이 두는 바둑 한 판을 본 적 있다.

여관에 물고기류가 있으니 손님은 오랜 머물게 되고
고향에 서신을 보내는 전서구가 없으니 늦게 도착한다.

구산 근처에 있는 절에 머물며 생황을 불어
상강을 지나다 고슬 치는 장면을 보게 된다.

오늘밤은 밝은 달이 휘영청 어디에 가서 머물까?
구익산위에 구름이 벗겨지고 청록색 풀들은 들쑥날쑥 하다.

送蕭處士歸緱嶺別業

醉斜烏帽髮如絲　賓麗有魚為客久

曾看仙人一局棋　鄉書無應到家遲

猿山住近吹笙廟　今夜月明何處宿

湘水行逢鼓瑟祠　九疑雲盡綠三差

능효대에 오르다

- 許渾(허혼 당나라 시인)

登凌歊臺 등릉효대

宋祖凌歊樂未回,　三千歌舞宿層臺.
湘潭雲盡暮山出,　巴蜀雪消春水來.
行殿有基荒薺合,　寢園無主野棠開.
百年應作萬年計,　巖上古碑空綠苔.

송조릉효악미회,　삼천가무숙층대.
상담운진모산출,　파촉설소춘수래.
행전유기황제합,　침원무주야당개.
백년응작만년계,　암상고비공록태.

송나라 조상 능효락은 아직 돌아오지 않았고
삼천가무는 밤을 층대에서 묵는다.

상단성위에 구름이 지니 모산이 모습을 드러내고
파촉지역에 쌓였던 눈이 녹으니 봄이 찾아온다.

황량한 행전에는 냉이가 무더기로 자라고
인기척이 없는 침전에는 야생 해당화가 자랐다.

백년내에 마땅히 천년의 계획을 세워야하는데
바위위에 세워진 옛 비석은 푸른 이끼가 끼어 있다.

凌歊臺

宋祖凌歊樂未回　湘潭雲盡暮山出
三十歌舞宿層培　巴蜀雪消春水來
行殿有基荒薺合　百年便作萬年計
凌園無主野棠開　岩畔古碑空綠苔

여산

– 許渾(허혼 당나라 시인)

驪山 여산

聞說先皇醉碧桃, 日華浮動鬱金袍.
風隨玉輦笙歌迥, 雲卷珠簾劍佩高.
鳳駕北歸山寂寂, 龍旗西幸水滔滔.
貴妃沒後巡遊少, 瓦落宮牆見野蒿.

문설선황취벽도, 일화부동울금포.
풍수옥련생가형, 운권주렴검패고.
봉가북귀산적적, 룡기서행수도도.
귀비몰후순유소, 와락궁장견야호.

선황이 벽도에 푹 빠졌다는 소문이 들려오고
안개는 둥둥 떠다니고 황금도포는 찬란하다.

바람은 옥련의 생황과 함께 노래하고
주련은 구름처럼 걷혀있고 검은 높게 매달려 있다.

봉황은 북쪽으로 날아가니 산은 매우 적적하고
용기는 서쪽으로 행하고 물은 끊임없이 흐른다.

귀비는 후세가 없으니 순방도 적어지고
기와는 궁전에 떨어지고 들쑥은 무성하다.

驪山

聞說生皇醉碧桃　風隨玉筆笙歌迥
日華不動欝金袍　雲捲珠簾倒佩高
鳳駕北歸山寂寂　峨嵋沒後巡歌遊
龍輿西幸水滔滔　尾落宮牆見野蒿

명상인은 고인이 된 친구를 보내다

— 李远(이원 당나라 시인)

聞明上人逝寄友人 문명상인서기우인

蕭寺曾過最上方, 碧桐濃葉覆西廊.
遊人縹緲紅衣亂, 座客從容白日長.
別後旋成莊叟夢, 書來忽報惠休亡.
他時若更相隨去, 只是含酸對影堂.

소사증과최상방, 벽동농엽복서랑.
유인표묘홍의란, 좌객종용백일장.
별후선성장수몽, 서래홀보혜휴망.
타시약경상수거, 지시함산대영당.

소사는 일찍 맨 위쪽에 자리잡고 있었고
푸른 오동나무 잎은 서쪽 마루를 뒤덮었다.

유람객의 빨간옷이 어지럽게 가물거린다.
앉아있는 객들은 느긋하게 하루를 보낸다.

이별 후 돌면서 한 마을에 정착해 늙어가는 것이 꿈인데
갑자기 혜휴가 죽었다는 소식을 전해 듣는다.

그는 때때로 관상을 변장하고 다니는데
다만 서글픈 영당을 마주할 뿐이다.

聞明上人逝寄友人

蕭寺僧過最上方　游人縹緲紅衣亂

碧桐濃葉覆西廊　坐客從容白日長

別後旋成莊叟夢　他時若更相隨去

書來忽報惠休亡　秖是舍酸對影堂

말을 들어주는 고총대

– 李远(이원 당나라 시인)

聽話叢臺 청화총대

有客新從趙地回, 自言曾上古叢臺.
雲遮襄國天邊去, 樹繞漳河地裡來.
弦管變成山鳥哢, 綺羅留作野花開.
金輿玉輦無行跡, 風雨惟知長綠苔.

유객신종조지회, 자언증상고총대.
운차양국천변거, 수요장하지리래.
현관변성산조롱, 기라류작야화개.
금여옥련무행적, 풍우유지장록태.

손님들은 새롭게 조나라에 돌아와서
일찍 고총대에 올랐던 적이 있었다고 자언한다.

구름은 양나라의 하늘을 가리워져 있고
나무들은 장하의 땅밑에서 뻗어나온다.

현관은 산새들의 지저귀는 소리로 변하고
기라는 피어나는 들꽃으로 남겨진다.

옥려가 탄 금수레는 흔적이 없어
비바람은 오로지 녹태가 끼는 것을 알고 있다.

聽話叢垲

有客新從趙地迴　雲邊裏國天邊去

自言曾上古叢垲　樹遠漳河地裡来

絃管變成山鳥嗁　金輿玉輦無蹤跡

綺羅留作野花開　風雨猶知長碧苔

홍문두에게 교서(옛날 기녀의 또 다른 명칭)를 선사하다

- 李远(이원 당나라 시인)

贈弘文杜校書 증홍문두교서

高倚霞梯萬丈餘, 共看移步入宸居.
曉隨鵷鷺排金鎖, 靜對鉛黃校玉書.
漠漠禁煙籠遠樹, 泠泠宮漏響前除.
還聞漢帝親詞賦, 好爲從容奏子虛.

고의하제만장여, 공간이보입신거.
효수원로배금쇄, 정대연황교옥서.
막막금연롱원수, 령령궁루향전제.
환문한제친사부, 호위종용주자허.

노을은 만길같이 높은 사다리에 걸쳐 앉아
모두가 임금의 거처로 들어가는 것을 보면서

새벽 해오라기는 맞물린 금열쇠마냥 줄지어
조용히 묵필과 목간을 마주하고 앉아

연기 아닌 먹장구름이 저 멀리 나무위로 감돌고
궁전에서 흘러나오는 상쾌한 소리는 궁전 앞을 메운다.

소문에 한나라 황제가 직접 언사를 부여하고
공허함을 달래며 기꺼이 태연하게 연주한다.

贈杜校書

高倚霞緯万丈餘　曉隨窺鷺排金顯

共看後步入宸居　靜對吷黃梭玉書

漠漠禁烟籠遠樹　遥聞漢帝親詞賦

泠泠宫漏響前除　好為從容奏子虛

남악산 승려에게 선사하다

– 李遠(이원 당나라 시인)

贈南嶽僧 증남악승

曾住衡陽岳寺邊, 門開江水與雲連.
數州城郭藏寒樹, 一片風帆著遠天.
猿嘯不離行道處, 客來皆到臥床前.
今朝惆悵紅塵裡, 惟憶閒陪盡日眠.

증주형양악사변, 문개강수여운련.
수주성곽장한수, 일편풍범저원천.
원소불리행도처, 객래개도와상전.
금조추창홍진리, 유억한배진일면.

일찍이 형양악사 주변에 거주했던 적이 있다.
문을 열고 나가면 푸른 강물은 구름과 잇닿는다.

많은 주성 주변에는 한기를 뿜어내는 나무들이 빼곡하고
먼 하늘에는 돛단배들이 뚜렷하게 보인다.

원숭이 울음소리는 행로를 벗어나지 않고
손님들은 오는대로 모두 침상부터 찾는다.

오늘날 쓸쓸함은 세속에 묻혀 버리고
유일한 추억만이 한가롭게 하루 종일 나를 수행한다.

贈南嶽僧

曾住衡陽嶽寺邊　數州城郭藏寒樹

門開江水與雲連　一庄風帆著遠天

猿去不離行到處　今朝怊悵紅坐裡

客来皆到臥床前　惟憶閑塘盡日眠

오월이 옛일을 회상하다

– 李远(이원 당나라 시인)

吳越懷古 오월회고

吳越千年奈怨何, 兩宮清吹作樵歌.
姑蘇一敗云無色, 范蠡長游水自波.
霞拂故城疑轉旆, 月依荒樹想嚬蛾.
行人欲問西施館, 江鳥寒飛碧草多.

오월천년내원하, 량궁청취작초가.
고소일패운무색, 범려장유수자파.
하불고성의전패, 월의황수상빈아.
행인욕문서시관, 강조한비벽초다.

오월천년 어찌 원망할 수가 있으랴.
두 궁전이 나무꾼 노래가 되어

고소가 패배하니 구름도 무색이라
범려가 헤엄치니 물결이 저절로 일어나

노을은 날리는 깃대마냥 고성위를 맴돌아
달은 황량한 나무위에 걸려 나방을 생각하며

행인은 서시의 회당을 물어 보는데
새들은 강위에 찬바람속에서 날아다니고 강가에는 풀들이 무성하다.

吳越懷古

吳越千年愁奈何　姑蘇一敗雲無色
兩宮清吹催樵歌　萬里長遊水自波
雲拂古桐疑轉蛃　行人歌問西施艖
月依荒城想頔蛾　江鳥寒飛碧草多

한쌍의 백로를 읊는다

- 雍陶(옹도 당나라 시인)

詠雙白鷺 영쌍백로

雙鷺應憐水滿池, 風飄不動頂絲垂.
立當青草人先見, 行榜白蓮魚未知.
一足獨拳寒雨裡, 數聲相叫早秋時.
林塘得爾須增價, 況與詩家物色宜.

쌍로응련수만지, 풍표불동정사수.
립당청초인선견, 행방백련어미지.
일족독권한우리, 수성상규조추시.
림당득이수증가, 황여시가물색의.

백로 한쌍이 연못에 물이 넘치는 것을 가엾게 여겨
비단결 같이 느러진 털이 바람에도 끄덕없어

이것을 먼저 본 것은 당연히 서 있는 잡초이나
길에서 찾지만 물속의 백련어는 모를 것이다.

외로운 주먹과 발 하나로 찬비속을 오가며
여러번 소리내어 불어보니 때는 초가을이라

임당덕 때문에 시가가 오를 것 같아
상황은 물색하는 시가와 알맞는 것 같다.

詠雙白鷺

雙鷺應憐水蒲池　立當青草人先見

風飄不動頂絲垂　行傍白蓮魚未知

一足獨拳寒雨裏　林塘得爾須增價

數聲相叫早秋時　況是詩家物色宜

귀촉하여 은혜를 베푸는 대신을 말한다

– 姚鵠(요학 당나라 시인)

將歸蜀留獻恩地僕射 장귀촉류헌은지복사

自持衡鏡採幽沈, 此事常聞曠古今.
危葉只將終委地, 焦桐誰料卻爲琴.
蒿萊詎報生成德, 犬馬空懷感戀心.
明日還家盈眼血, 定應回首即沾襟.

자지형경채유침, 차사상문광고금.
위엽지장종위지, 초동수료각위금.
호래거보생성덕, 견마공회감련심.
명일환가영안혈, 정응회수즉첨금.

혼자서 형경을 잡고 심오함을 찾는데,
이 일은 지금이든 옛날이든 이미 널리 알려져 있다.

시들어가는 나뭇잎은 언제든 땅에 떨어지고
오동나무로 거문고를 만들 줄은 누가 알랴?

쑥과 명아주도 덕을 쌓아 보답을 하고
개와 말도 마음을 비우고 사랑을 느낀다.

반성하지 못한다면 눈에 피를 흘리며 집으로 갈 것이기에
반드시 내 옷깃을 만지며 내 삶을 뒤돌아 볼 것이다.

將歸蜀留獻恩地僕射

自持衡鏡採幽沉　危葉只將終委地

此事常聞曠古今　焦梧誰料却為琴

蒿萊詎報生成德　明日還家盈眼血

犬馬空懷感戀心　定應回首即沾襟

옥진관은 조스승을 찾아갔는데 만나지 못했다

– 姚鵠(조학 당나라 시인)

玉眞觀尋趙尊師不遇 옥진관심조존사불우

羽客朝元晝掩扉, 林中一徑雪中微.
松陰繞院鶴相對, 山色滿樓人未歸.
盡日獨思風馭返, 寥天幾望野雲飛.
憑高目斷無消息, 自醉自吟愁落暉.

우객조원주엄비, 림중일경설중미.
송음요원학상대, 산색만루인미귀.
진일독사풍어반, 요천기망야운비.
빙고목단무소식, 자취자음수락휘.

우객 조원은 대낮에 문에 빗장을 지르고
여지껏 숲속에서 눈 내리는 것도 아랑곳 없다.

소나무 그늘은 정원을 감싸고 두루미는 서로 상대를 마주본다.
산기운은 누각에 가득 차 있는데 사람은 아직 돌아 오지 않았다.

온 종일 혼자 사색에 빠져 신선차가 바람과 같이 돌아올까?
하늘 바라보니 드문드문 떠도는 구름도 어디론가 날아간다.

눈 높이에 맞춰 판단했지만 역시 감감무소식이라
스스로 취기에 빠져 신음하며 시름겨운 하루 해가 서서히 져간다.

王直觀尋趙尊師不遇

羽客朝元晝掩扉　松陰繞院鶴眠對

林中一逕雪中微　山邑蒲樓人未歸

盡日獨思風馭返　憑高目斷無消息

寒天望幾野雲飛　自醉自吟愁落輝

하지장을 불교 입도에 안내하다

– 姚鵠(조학 당나라 시인)

送賀知章入道 송하지장입도

若非堯運及垂衣, 肯許巢由脫俗機.
太液始同黃鶴下, 仙鄕已駕白雲歸.
還披舊褐辭金殿, 卻捧玄珠向翠微.
羈束慚無仙藥分, 隨車空有夢魂飛.

약비요운급수의, 긍허소유탈속기.
태액시동황학하, 선향이가백운귀.
환피구갈사금전, 각봉현주향취미.
기속참무선약분, 수차공유몽혼비.

만약에 요원이 잠옷이라 한다면
둥지는 속세를 벗어난 탈출기라 할까

태액이 시작부터 황학이 내리는 것과 같다면
고향은 이미 구름을 타고 돌아왔을 것이다

그리고 낡은 털옷을 걸친대로 금전을 사퇴하고
오히려 구슬들고 비취를 향해 자세를 낮추니

부끄러운 생각이 없이 묶어놓고 선약을 나누고
텅빈 차를 따라 허황된 꿈을 꾸며 날아간다.

– 태액 太液 중국의 궁전에 있던 못의 하나.

送賀知章八道

若非堯運反垂衣　太液始同黃鶴下

肯許巢由脫俗機　仙鄉已駕白雲歸

遺投蒿楮辭金殿　靈東懇無金藥合

卻捧玄珠向翠微　隨軍空有夢瑤飛

증변장

- 姚鵠(조학 당나라 시인)

贈邊將 증변장

三邊近日往來通, 盡是將軍鎭撫功.
兵統萬人爲上將, 威加千裏懾西戎.
淸笳繞塞吹寒月, 紅旆當山肅曉風.
却恨北荒沾雨露, 無因掃盡虜庭空.

삼변근일왕래통, 진시장군진무공.
병통만인위상장, 위가천리섭서융.
청가요새취한월, 홍패당산숙효풍.
각한북황첨우로, 무인소진로정공.

세 나라 변경은 요즘 왕래가 통하고
장군들은 나라를 지키는데 전력을 다한다.

만인 이상의 병사를 통솔하면 장군이 되고
그 위풍은 천리를 뻗어가 서융(오랑캐)의 간담을 서늘하게 만든다.

덩굴은 담을 휘감고 달빛은 썰렁하여
붉은 깃발은 산에서 나붓끼고 새벽바람이 불어온다.

북황쪽은 비가잦아 오히려 원망스럽워
무작정 잡고 쓸어버려 텅빈 대청만 남는다.

贈邊將

三邊近日往來通　共統萬人為上將
盡是將軍顯撫功　威加千里攝西戎
清笳統塞吹寒月　却恨北荒沿雨露
紅旌當山肅曉風　無田掃盡虜庭空

구화산을 바라보다

- 柴蘷(지기 당나라 시인)

望九華山 망구화산

九華如劍揷雲霓, 青靄連空望欲迷.
北截吳門疑地盡, 南連楚界覺天低.
龍池水蘸中秋月, 石路人攀上漢梯.
惆悵舊遊無復到, 會須登此出塵泥.

구화여검삽운예, 청애련공망욕미.
북절오문의지진, 남련초계각천저.
룡지수잠중추월, 석로인반상한제.
추창구유무부도, 회수등차출진니.

구화산 정상은 마치 검이 하늘을 찌르는 듯하고
푸른 안개가 걸린 하늘을 바라보노라니 나도 모르게 도취된다.

북쪽끝을 가로막은 오나라 경계선쪽은 더없이 의심스럽고
남쪽끝에 초나라 경계선이 하늘보다 높아보인다.

연못에는 추석달이 찍히고
돌팔이꾼들은 한나라 사다리에 오른다.

옛적을 다시 찾을 길 없어 못내 실망스럽지만
반드시 이곳을 떠나 낡은 먼지 털어 낼 것이다.

望九華山

九華如劍挿雲霄　北截吳門疑地盡

青靄連空望欲迷　南連楚界覺天低

龍池水蘸中秋月　怊悵簹遊無復到

玉路人攀上漢梯　會須登此出塵泥

왕옥 제단에서 밤을 지내다

– 馬戴(마대 당나라 시인)

宿王屋天壇 숙왕옥천단

星門半沈蒼翠色, 紅霞遠照海濤分.
折松曉拂天壇雪, 投簡寒窺玉洞雲.
絶頂醮回人不見, 深林磐度鳥應聞.
未知誰與傳金篆, 獨向仙祠拜老君.

성두반침창취색, 홍하원조해도분.
절송효불천단설, 투간한규옥동운.
절정초회인불견, 심림반도조응문.
미지수여전금록, 독향선사배로군.

푸른 별들은 이미 반쯤 사라지고
붉은 노을이 멀리 파도를 비춘다.

새벽이 되자 솔잎을 꺾어 천단에 눈을 치우고,
눈길이 닿는 대로 옥동위에 구름을 바라본다.

절세를 이룬 산정상에 사람은 얼씬도 하지않고
깊은 골짜기 숲에는 새들이 소리만 들릴 뿐이다.

그 누가 알랴? 어디에서 금루가 전해 왔는지
오직 선사에 계시는 노군을 향해 배향할 수 밖에 없다.

宿王屋天壇

星斗半沉蒼翠色　折松曉佛天壇雪

紅霞遠照海濤分　投簡寒窺玉洞雲

絶頂瓏迴人不見　未知誰與傳金籙

淡林聲度馬㕔扉　獨向仙祠拜老君

양수작상을 축하하다

– 薛逢(설봉 당나라 시인)

賀楊收作相 하양수작상

闕下憧憧車馬塵, 沈浮相次宦遊身.
須知金印朝天客, 同是沙堤避路人.
威鳳偶時皆瑞聖, 潛龍無水謾通神.
立門不是趨時客, 始向窮途學問津.

궐하동동차마진, 침부상차환유신.
수지금인조천객, 동시사제피로인.
위봉우시개서성, 잠룡무수만통신.
립문불시추시객, 시향궁도학문진.

궁궐아래 수레들이 먼지를 뽀얗게 일구며 줄지어 있고
떠돌던 진부는 벼슬을 얻기 위해 차례대로 기다린다.

알아야 할 것은 금낙인이 찍힌 천자도 객이 되어
홍수를 피해 땜뚝에 서 있는 같은 피신자가 되었다.

봉황이 위풍을 보이듯 모두 서성(왕)이 된 것처럼 유능한 인재 같아
잠룡이 물이 없이 어찌 마음대로 신을 통할수 있겠느냐?

가문을 세우는 것은 순응하는 자가 아니라
막다른 골목에 이르러도 학문을 쌓는 자이다.

賀楊汲作相　　辟進

闕下重重車馬塵　頃知金印朝天容
沉浮相次宦遊身　同是沙堤避路人
威鳳還時因瑞聖　區區不是趨時客
應龍無水謾通神　始向窮途羨同伸

영주 전상서를 배웅한다

- 薛逢 설봉 당나라 시인

送靈州田尙書 송령주전상서

陰風獵獵滿旗竿, 白草颼颼劍氣攢.
九姓羌渾隨漢節, 六州蕃落從戎鞍.
霜中入塞雕弓硬, 月下翻營玉帳寒.
今日路傍誰不指, 穰苴門戶慣登壇.

음풍렵렵만기간, 백초수수검기찬.
구성강혼수한절, 륙주번락종융안.
상중입새조궁경, 월하번영옥장한.
금일로방수불지, 양저문호관등단.

거센 찬바람이 깃발를 날리는데 쏴쏴 소리내며 펄럭이고
하얀 백초는 씽씽 불어대는 바람에 검기로 가득 차 있다.

강혼과 아홉개 민족의 병사들은 모두 한절을 따라 싸움터로 나섰고
무성하던 육주도 번갈아 쇠퇴하니 모두 군에 가서 말을 타고 싸운다.

한설 추위에 아랑곳없이 요지를 쳐들어가고 활은 얼어서 경화된다.
달빛아래 병영은 뒤집어지고 추위에 옥장막은 얼어든다.

오늘 길을 물으면 그 누가 가리켜 주지 않겠는가?
양저의 관저앞은 제단에 오르는 것이 관례가 되었다.

送靈州田尚書

陰風獵〻蒲梢竿　九姓羌渾隨漢節
白草颼〻劍戟攢　六州蕃落從戎鞍
霜中八塞弨弓響　今日路傍誰不指
月下翻營玉帳寒　襄真門戸慣灯壇

장안성의 늦가을

– 趙嘏 조복 당나라 시인

長安晚秋 장안만추

雲物凄清拂曙流, 漢家宮闕動高秋.
殘星幾點雁橫塞, 長笛一聲人倚樓.
紫艷半開籬菊靜, 紅衣落盡渚蓮愁.
鱸魚正美不歸去, 空戴南冠學楚囚.

운물처청불서류, 한가궁궐동고추.
잔성기점안횡새, 장적일성인의루.
자염반개리국정, 홍의락진저련수.
노어정미불귀거, 공대남관학초수.

싸늘한 새벽, 안개는 온 하늘을 떠돌아 다니고
높은 궁궐들이 대장부 마냥 우뚝 솟아 가을을 반긴다.

새벽 별들은 차츰 사라져가고 기러기는 남쪽을 향해 날아가는데
누각에 기댄 채 울려퍼지는 퉁소소리에 귀를 기울인다.

보랏빛 자염이 반쯤 피고 국화꽃이 조용하게 피어
근심에 싸인 붉은 연꽃잎은 떨어지기 시작한다.

농어는 한창 미를 되찾을 때라 돌아갈 수가 없어
어쩔 수 없이 실없는 남관을 쓰고 초나라 포로로 흉내 낸다.

長安望秋

雲物凄涼拂曙流
漢家宮闕動高秋
殘星數点鴈橫塞
長笛一聲人倚樓
紫艷半開籬菊靜
紅衣落盡渚蓮愁
鱸魚正美不歸去
空戴南冠學楚囚

四

동쪽을 바라본다

– 趙嘏 조복 당나라 시인

東望 동망

楚江橫在草堂前, 楊柳洲西載酒船.
兩見梨花歸不得, 每逢寒食一潸然.
斜陽映閣山當寺, 微綠含風月滿川.
同郡故人攀桂盡, 把詩吟向沈寥天.

초강횡재초당전, 양류주서재주선.
량견리화귀불득, 매봉한식일산연.
사양영각산당사, 미록함풍월만천.
동군고인반계진, 파시음향혈요천.

초강이 초당 앞에 가로 놓여 있는데
수양버들 섬에 술을 실은 배한척이 서쪽으로 간다.

배꽃 피는 것을 두 번 보지 않으면 돌아갈 수가 없어
매번 한식 날이면 눈물을 머금는다.

기울어지는 저녁 노을이 산당사 누각을 비춘다.
푸르무레한 달빛이 바람부는 내천을 가득 메워

고향 옛 친구들이 모두 과거에 급제하여
하늘을 향해 낮은 소리로 시를 읊는다.

草堂

練江橫在草堂前　兩見梨花飯不得

榜柳洲西戴酒船　每逢雲鳥即依然

斜陽照閣山當寺　同人故人攀桂盃

徽新會風月蒲川　把詩吟向沉瀁天

장안의 달밤에 친구와 고향산을 말하다

– 趙嘏 조복 당나라 시인

長安月夜與友人話故山 장안월야여우인화고산

宅邊秋水浸苔磯, 日日持竿去不歸.
楊柳風多潮未落, 蒹葭霜冷雁初飛.
重嘶匹馬吟紅葉, 卻聽疏鐘憶翠微.
今夜秦城滿樓月, 故人相見一沾衣.

댁변추수침태기, 일일지간거불귀.
양류풍다조미락, 겸가상랭안초비.
중시필마음홍엽, 각청소종억취미.
금야진성만루월, 고인상견일첨의.

가을날 텃밭에 물이 차서 이끼가 끼어
날마다 장대들고 나가면 돌아오지 않는다.

수양버들은 바람에 바도처럼 흩어지고
갈대숲 찬 서리에 제비는 날아가기 시작한다.

말 한필이 크게 울부짖어 단풍을 읊는데
멀리서 들려오는 종소리에 돌아보니 푸른 빛이 어린 산을 상기시킨다.

오늘밤 진성의 달은 누각을 꽉 채워주는데
오랫만에 옛 친구를 만나 옷깃을 적신다.

長安月夜與故人話故山

宅遠秋水浸苔磯　楊柳風多潮未落

曰：持竿去不返　黛蕚霜冷鴈初飛

重斷匹馬吟紅葉　今夜秦城滿樓月

却聽疏鍾憶翠微　故人相見一沾衣

평융

– 趙嘏 조복 당나라 시인

平戎 평융

邊聲一夜殷秋蛩, 牙帳連烽擁萬蹄.
武帝未能忘塞北, 董生才足使膠西.
冰橫曉渡胡兵合, 雪滿窮沙漢騎迷.
自古平戎有良策, 將軍不用倚雲梯.

변성일야은추비, 아장련봉옹만제.
무제미능망새북, 동생재족사교서.
빙횡효도호병합, 설만궁사한기미.
자고평융유량책, 장군불용의운제.

변방에서 밤새 들려오는 전투소리가
장막 안에 연이어 들여오는 만군의 말발굽 소리.

무황제는 요새 기지를 잊지 못해
동생재를 교서쪽으로 파견 보낸다.

새벽에 얼음판을 가로질러 호병과 합쳐야 하는데
메마른 땅에 눈이 쌓여 기마병들은 미궁에 빠져

자고로 평융이 좋은 방도가 있으리라 믿어
장군도 구름다리에 의지할 필요가 없으리.

平戎

邊城一夜殷秋聲　武帝未能忘塞北

千帳連烽擁萬蹄　董生縱足使膠西

冰橫曉渡胡兵合　自古平戎有良策

雪滿窮沙驕虜迷　將軍不用倚雲梯

경한무천

– 趙嘏 조복 당나라 시인

經漢武泉 경한무천

芙蓉苑裡起清秋, 漢武泉聲落禦溝.
他日江山映蓬鬢, 二年楊柳別漁舟.
竹間駐馬題詩去, 物外何人識醉遊.
盡把歸心付紅葉, 晚來隨水向東流.

부용원리기청추, 한무천성락어구.
타일강산영봉빈, 이년양류별어주.
죽간주마제시거, 물외하인식취유.
진파귀심부홍엽, 만래수수향동류.

부용원에 늦 가을이 찾아오고
한무 황궁을 질러가는 도랑물 소리.

다음날 강물위에 비치는 귀밑머리.
두해 된 버드나무가 어선을 떠나서

참나무 사이에 말을 멈추고 시를 짓는데
다를 사람은 어찌 취해 여기저기 다니는 그 맛을 알까?

단풍잎 같은 초심으로 돌아가 끝까지 다해
흐르는 물을 따라 늦게나마 동쪽으로 향한다.

經漢武泉

笑蓉花裡起清秋　他日江山映蓬蓽

漢武泉般落御溝　一年楊柳別漁舟

竹間任馬題詩去　盡把敝心付紅葉

物小向人識醉坐　晚來隨水向東流

꿈의 신선
- 項斯 항사 당나라 시인

夢仙 몽선

昨宵魂夢到仙津, 得見蓬山不死人.
雲葉許裁成野服, 玉漿□吃潤愁身.
紅樓近月宜寒水, 綠杏搖風□古春.
次第引看行未遍, 浮光牽入世間塵.

작소혼몽도선진, 득견봉산불사인.
운엽허재성야복, 옥장교흘윤수신.
홍루근월의한수, 록행요풍점고춘.
차제인간행미편, 부광견입세간진.

간 밤에 신선이 침 흘리는 꿈을 꾸었는데
봉산에 맞닥뜨려도 사람은 죽지 않는다.

구름 잎으로 재단해서 야상을 만들 수 있고
옥정을 먹고 시름 겹은 몸을 윤택하게 하는 것을 배운다.

근간에 홍루를 가까이 하니 쉽게 한수에 빠지고
푸른 살구가 바람에 흔들리니 옛 봄에 멈춰있더라.

순서를 보면 아직 여기저기에 두루 돌아보지 않았고
뜬구름 잡는 빛을 세상 물정에 끌어들이는 것이다.

夢仙

昨宵魂夢到仙津　雲葉許裁成野服
得見蓬山不死人　玉漿教喫潤愁身
青樓近月宜寒水　次第引着行未遍
紅杏搖風占古春　浮光牽入世間塵

학을 잃다
– 李遠 이원 당나라 시인

失鶴 실학

秋風吹卻九皋禽, 一片間雲萬里心.
碧落有情應悵望, 青天無路可追尋.
來時白雲翎猶短, 去日丹砂頂漸深.
華表柱頭留語後, 更無消息到如今.

추풍취각구고금, 일편한운만리심.
벽락유정응창망, 청천무로가추심.
래시백운령유단, 거일단사정점심.
화표주두류어후, 경무소식도여금.

가을 바람이 높은 하늘에서 나는 새를 물리치고
구름 한떼가 만리의 한가로운 마음이다.

푸른 낙락에 정드니 슬픈 눈길도 순응하고
푸른 하늘에 길이 없지만 추적은 할 수 있다.

올 때에는 흰구름이 깃털처럼 짧지만
갈 때는 단사의 최고봉이 점점 깊어진다.

겉이 번지르르한 기둥에 말을 남기어
더우기 지금까지도 소식 한장 남기지 않았다.

失鶴

秋風吹却九皋禽　碧海有情應悵望

一片雲間萬里心　青天無路可追尋

初未白雪翎猶短　華表柱頭留語後

欲去門砂項漸深　更無消息到如今

봄날 욕동장군이 귀신하여 새롭게 묘신선배에게 제를 올린다

– 溫庭筠 당나라 온정균 시인

春日將欲東歸寄新及第苗紳先輩 춘일장욕동귀기신급제묘신선배

幾年辛苦與君同, 得喪悲歡盡是空.
猶喜故人先折桂, 自憐羈客尚飄蓬.
三春月照千山道, 十日花開一夜風.
知有杏園無路入, 馬前惆悵滿枝紅.

기년신고여군동, 득상비환진시공.
유희고인선절계, 자련기객상표봉.
삼춘월조천산도, 십일화개일야풍.
지유행원무로입, 마전추창만지홍.

몇 년 동안 임금님과 함께 동고동락을 했는데,
상고의 소식은 그동안의 환락은 헛된 일로 슬픔만 남는다.

마치 옛친구가 먼저 월계관을 넘은듯 기뻤는데
스스로 연민에 빠진채 아직도 방랑한다.

춘 삼월 산길에 햇살이 천갈래 비추는데
십일 동안 핀 꽃이 하루 밤 사이에 바람에 떨어진다.

살구나무 정원에 들어갈 길이 없다는 것을 아는지라
말 앞에 서서 서글마음 감추지 못하고 붉게 물들인 나뭇잎만 바라본다.

幾年辛苦與君同　猶喜故人先折桂

得喪悲歡盡是空　自憐羈客尚飄蓬

三春月照千山道　知有杏園無路入

十日花開一夜風　馬前惆悵蒲枝紅

지음인을 선사한다

– 溫庭筠 당나라 온정균 시인

贈知音 증지음

翠羽花冠碧樹雞, 未明先向短牆啼.
窗間謝女青蛾斂, 門外蕭郎白馬嘶.
星漢漸移庭竹影, 露珠猶綴野花迷.
景陽宮裡鐘初動, 不語垂鞭上柳堤.

취우화관벽수계, 미명선향단장제.
창간사녀청아렴, 문외소랑백마시.
성한점이정죽영, 로주유철야화미.
경양궁리종초동, 불어수편상류제.

물총새의 날개는 닭 부리처럼 우뚝선 푸른 나무마냥
날이 밝기도 전에 짧은 담장을 향해 울어댄다.

창가에는 청아한 미녀가 다소곳이 서 있다
문밖에 낭군은 울부짖는 백마를 타고 있다.

은하수에 별이 음직이니 정자에 대나무 그림자가 비쳐
밤이슬은 아직도 미련을 가지고 들꽃을 유혹한다.

경양궁에 종이 새날을 알리는 첫 종소리가 울리더니
채찍을 늘어뜨린 채 말없이 버드나무 둑에 오르다.

贈知音

翠羽花冠碧樹雞　窗間謝女青娥歇

未明先向短墻啼　門外蕭郎白馬嘶

星漢漸移庭竹影　景陽閣裡鍾初動

露珠綴猶野花迷　不語垂鞭上柳堤

개성사찰

– 溫庭筠 당나라 온정균 시인

開聖寺 개성사

路分蹊石夾煙叢, 十里蕭蕭古樹風.
出寺馬嘶秋色裡, 向陵鴉亂夕陽中.
竹間泉落山廚靜, 塔下僧歸影殿空.
猶有南朝舊碑在, 恥將興廢問休公.

로분계석협연총, 십리소소고수풍.
출사마시추색리, 향릉아란석양중.
죽간천락산주정, 탑하승귀영전공.
유유남조구비재, 치장흥폐문휴공.

산으로 뻗은 오솔길이 자욱한 안개속에 묻혀
길 양쪽 우거진 수풀이 바라에 나뭇잎이 우수수.

가을 날 사찰밖에 말 울음소리가 들려오고
황혼이 깃든 향릉에 까마귀가 난무하다.

숲속사이로 샘물이 흐르고 날은 저물고 주방쪽은 여전히 한산하다.
사찰 탑아래 승려의 그림자는 이미떠나 대전은 텅 비어있다.

남조에 아직도 옛 비석이 그대로인데
성행했던 것을 황폐시켰으니 관청을 원망할 수도 없는 것이다.

開聖寺

路分磴石夾烟叢　出寺馬嘶秋邑裡

十里蕪、古樹風　向陵鴉亂夕陽中

竹間泉落山廚靜　猶有南朝舊碑在

塔下僧敲殿影空　耻將興廢問休公

숙송문 사찰

– 溫庭筠 온정균 당나라 시인

宿松門寺 숙송문사

白石青崖世界分, 捲簾孤坐對氣氳.
林間禪室春深雪, 潭上龍堂夜半雲.
落月蒼涼登閣在, 曉鐘搖盪隔江聞.
西山舊是經行地, 願漱寒瓶逐領軍.

백석청애세계분, 권렴고좌대분온.
림간선실춘심설, 담상룡당야반운.
락월창량등각재, 효종요탕격강문.
서산구시경행지, 원수한병축령군.

흰색 돌에 청색 암석이 세계를 구분하고
셔터를 걷어 올려 자욱한 분위기속에 홀로앉아

숲속 선방에 아직은 봄눈이 쌓여 있는데
연못은 용의 방이여 밤에는 구름이 가려져

쌀쌀한 달빛이 쏟아지는 밤 누각에 올라
찰칵거리는 새벽종소리가 강물 타고 들려온다.

서산은 옛적부터 거쳐가는 행지였는데
수한병이 군사를 이끌고 쫓아내기 바란다.

宿松門寺

白石青崖世界分　林間禪室春深雪

捲簾孤坐對爐香　潭上龍堂夜半雲

落月蒼凉登閣在　西山舊是經行地

曉塵搖蕩陽江聞　願漱寒瓶逐領軍

소무사찰
– 溫庭筠 온정균 당나라 시인

蘇武廟 소무묘

蘇武魂銷漢使前, 古祠高樹兩茫然.
雲邊雁斷胡天月, 隴上羊歸塞草煙.
回日樓台非甲帳, 去時冠劍是丁年.
茂陵不見封侯印, 空向秋波哭逝川.

소무혼소한사전, 고사고수량망연.
운변안단호천월, 롱상양귀새초연.
회일루태비갑장, 거시관검시정년.
무릉불견봉후인, 공향추파곡서천.

소무의 혼이 한사 앞에서 사라져
옛 사당이나 높이 자란 나무도 모두 막연하다.

구름 끝자락에 제비는 달과 터무니없이 끊기어
용산 위에는 양떼들이 돌아오고 초연이 가득하다.

어느날 돌아오니 누대에는 갑장도 없었다.
갈 때는 관을 쓰고 검을 차고 갓 성년 때인데

무릉은 제후로 된 흔적은 전혀 보이지 않아
허공을 향해 보낸 그 눈길 흘러간 세월에 울분을 토한다.

蘇武魂消漢史前　雲邊鴈斷胡天月

古祠高樹雨茫然　隴上羊歸塞草烟

回日樓臺非甲帳　茂陵不見封侯印

去者冠劍是丁年　空向秋波哭逝川

노군사찰
– 溫庭筠 온정균 당나라 시인

老君廟 노군묘

紫氣氤氳捧半岩, 蓮峰仙掌共巉巉.
廟前晚色連寒水, 天外斜陽帶遠帆.
百二關山扶玉座, 五千文字閟瑤緘.
自憐金骨無人識, 知有飛龜在石函.

자기인온봉반암, 련봉선장공참참.
묘전만색련한수, 천외사양대원범.
백이관산부옥좌, 오천문자비요함.
자련금골무인식, 지유비구재석함.

상서로운 기운이 암석 반쪽을 자욱히 감싸여
산봉우리들은 모두 이어져 험준한데

저녁 무렵 절 앞 한기는 물이 차갑도록 계속되고
하늘 끝에 저물어가는 해는 저멀리 돛배와 이어져

백이 관산은 옥좌석을 떠받들고
오천 문자는 옥함을 닫게 만들어

자신이 금골이라는 것을 몰라주는 쓸쓸함
나는 거북이가 돌함에 있는지를 알고 있는데…

老君廟

紫氣氤氳捲半巖　廟前曉色連寒水

蓮峯似掌共嵯峩　天外斜陽帶遠航

百里關山扶玉座　自憐金骨無人識

五千文字悶孫緘　知有蜚龜在石函

최낭중을 막으로 배웅

– 溫庭筠 온정균 당나라 시인

送崔郎中赴幕 송최랑중부막

一別黔巫似斷弦, 故交東去更淒然.
心遊目送三千里, 雨散雲飛二十年.
發跡豈勞天上桂, 屬詞還得幕中蓮.
相思休話長安遠, 江月隨人處處圓.

일별검무사단현, 고교동거경처연.
심유목송삼천리, 우산운비이십년.
발적기로천상계, 속사환득막중련.
상사휴화장안원, 강월수인처처원.

이별하고 나니 검무의 선이 끊기는 것 같아
고인이 동쪽으로 사라진다는 것이 더욱 처량하다.

마음은 유유하게 멀리 삼천리를 내다보고,
비가 흩어지고 구름이 날아간지 20년이다.

출세하는 것을 어찌 고생이라 할까 하늘에 걸어야지
속사는 그래도 막중 연꽃이어야 한다.

그리움의 말을 멈추니 장안도 멀리 느껴져
강위에 달이 가는 곳마다 둥글게 차오른다.

送崔郎中赴幕

一別黯然似斷絃　心遊目送三千里

故交東去更悽然　雨散雲輩二十年

發跡豈勞天上桂　相思休話長安遠

屬詞還得幕中蓮　江月隨人處處圓

칠석

– 溫庭筠 온정균 당나라 시인

七夕 칠석

鵲歸燕去兩悠悠, 青瑣西南月似鉤.
天上歲時星右轉, 世間離別水東流.
金風入樹千門夜, 銀漢橫空萬象秋.
蘇小橫塘通桂楫, 未應清淺隔牽牛.

작귀연거량유유, 청쇄서남월사구.
천상세시성우전, 세간리별수동류.
금풍입수천문야, 은한횡공만상추.
소소횡당통계즙, 미응청천격견우.

까치가 날아오고 제비가 날아간다 모두가 유유히 날아가고 날아온다.
푸르고 작은 것들 서남에 달은 마치 갈고리처럼 휘여진다.

하늘에 세월별들이 우쪽으로 회전하고,
세상에 이별의 물은 동쪽으로 흘러간다.

금실같은 바람이 나무에 드니 천문은 야밤이여
은하수가 하늘을 가로지르니 만상은 가을이다.

소소에는 계노로 통하는 연못이 있다.
맑고 얕은 물은 견우를 막지 못한다.

七夕

鵲啟鸞去兩悠悠　天上歲時星右轉

青瑣西南日似駒　人間離別水東流

金風入樹千門夜　艤小橫塘通桂揖

銀河橫空万家秋　未應清淺備牽牛

우림을 장군으로 수여하다

– 李郢 당나라 시인 이영

贈羽林將軍 증우림장군

虯鬚憔悴羽林郎, 曾入甘泉侍武皇.
雕沒夜雲知御苑, 馬隨仙仗識天香.
五湖歸去孤舟月, 六國平來兩鬢霜.
唯有桓伊江上笛, 臥吹三弄送殘陽.

규수초췌우림랑, 증입감천시무황.
조몰야운지어원, 마수선장식천향.
오호귀거고주월, 륙국평래량빈상.
유유환이강상적, 와취삼롱송잔양.

턱수염이 더부룩하고 초췌한 얼굴을 한 사내 우림
감천 궁전에서 무황을 호위했던 시절도 있었는데

밤 궁전 뜰안에 조각은 구름에 잠기여
말도 후궁들의 요정 싸움을 알고 있다.

전국으로 떠도는 고독한 배는 달이 지고 해가 진다
육국이 평정되니 양쪽귀밑머리도 희슥희슥 하다.

오직 환이강에서 들려오는 피리소리
웅크리고 부르는 피리소리는 잔여의 저녁 노을을 넘겨 보낸다.

贈羽林將軍

虹髯匼帀羽林郎　艇沒夜雲知御苑

曾入甘泉侍玉皇　馬隨仙仗識天香

五湖歸去孤舟月　惟有桓伊江上笛

六國平來罷鬢霜　卧吹三弄送殘陽

초 가을을 쓰다

– 李郢 이영 당나라 시인

早秋書懷 조추서회

高梧一葉隆涼天, 宋玉悲秋淚灑然.
霜拂楚山頻見菊, 雨零溪樹忽無蟬.
虛村暮角催殘日, 近寺歸僧寄野泉.
青鬢已緣多病鑷, 可堪風景促流年.

고오일엽추량천, 송옥비추루쇄연.
상불초산빈견국, 우령계수홀무선.
허촌모각최잔일, 근사귀승기야천.
청빈이연다병섭, 가감풍경촉류년.

푸르던 오동나무 잎이 서늘한 바람에 떨어지니
송옥은 가을을 슬퍼하며 눈물을 흘린다.

서리가 초산을 스쳐지니 쓰러진 국화가 여기저기 보인다.
비가 그치니 시냇물 옆에 나무에 매미도 갑자기 없어진다.

황혼이 깃든 허촌에 기울어가는 해를 재촉하는데
승려는 가까운 절에 돌아가 기야천을 맡기다.

푸르던 귀밑머리 이미 병들어 머리핀을 했지만
흘러가는 세월의 풍경을 어찌 이겨낼 수 있을까?

早秋書懷

高梧一葉墜涼天　霜拂楚山頻見菊

宋玉悲秋淚灑然　雨零溪樹忽無蟬

虛村暮角催殘日　青髮已緣多病搔

近寺歸僧寄野泉　可堪風景促流年

2부
칠언절구七言絕句

회향우서

– 賀知章 하지장 당나라 시인

回鄕偶書 회향우서

少小離家老大回, 鄕音無改鬢毛衰.
兒童相見不相識, 笑問客從何處來.

소소리가로대회, 향음무개빈모쇠.
아동상견불상식, 소문객종하처래.

젊은 시절 집을 떠나 황혼이 되어 돌아오니,
고향 사투리 그대로인데 귀밑머리는 셌구나.

어린 아이들을 만나면 면목이 없는데
웃으며 손님은 어디에서 왔느냐고 묻는다.

回鄉偶書

少小離鄉老大回　兒童相見不相識

鄉音無改鬢毛衰　笑問客從何處來

채련곡

− 賀知章 하지장 당나라 시인

採蓮曲 채련곡

稽山雲霧鬱嵯峨, 鏡水無風也自波.
莫言春度芳菲盡, 別有中流採芰荷.

계산운무울차아, 경수무풍야자파.
막언춘도방비진, 별유중류채기하.

계산 정상에 자욱하던 안개는 걷히고
거울같이 맑은 물위에 바람 한 점 없어도 파도는 저절로 일어난다.

봄은 어느새 말없이 지나가고 꽃도 다져가는데
물속에는 어떤 사람이 연잎을 따고 있다.

採蓮曲

椿山罷霧鬱嵯峨
鏡水無風也自波
莫言春度芳菲盡
別有中流採芰荷

잡곡 가사를 육주에서 급급히 찍다

- 佚名(작자미상 당나라 시대)

雜曲歌辭·簇拍陸州 잡곡가사·족박륙주

西去輪台萬里餘, 故鄉音耗日應疏.
隴山鸚鵡能言語, 為報閨人數寄書.

서거륜태만리여, 고향음모일응소.
롱산앵무능언어, 위보규인수기서.

서쪽으로 가는 수레는 만리길이 더 남았는데
고향 소식은 날이 갈수록 점점 뜸해진다.

롱산의 앵무새는 말을 너무 잘 하고
규인을 보답하기 위해 많은 책을 보낸다.

簇柏陸州

西去輪臺萬里餘

故鄉音耗日應踈

隴山鸚鵡能言語

為報閨人數寄書

원이사를 안서로 배웅

– 佚名 작자 미상 당나라 시대

送元二使安西 송원이사안서

渭城朝雨浥輕塵, 客舍靑靑柳色新.
勸君更盡一杯酒, 西出陽關無故人.

위성조우읍경진, 객사청청류색신.
권군경진일배주, 서출양관무고인.

위성에 아침 비가 내려 먼지를 촉촉이 적시고,
여인숙 앞은 파릇파릇하니 푸른 버들마냥 새롭다.

그대에게 술 한 잔 더 권하오니,
서쪽 양관을 벗어나면 술친구도 없다네.

送元二使安西

渭城朝雨浥輕塵　勸君更進一杯酒

客舍青青柳色新　西出陽關無故人

하상단이 16일을 말하다

– 盧象 노상 당나라 시인

寄河上段十六 기하상단십륙

與君相識卽相親, 聞道君家住孟津.
爲見行舟試借問, 客中時有洛陽人.

여군상식즉상친, 문도군가주맹진。
위견행주시차문, 객중시유락양인。

군자를 만나 바로 선을 보게 된다.
듣는 말에 도군의 집은 맹진에 있다한다.

배의 행선을 알기위해 이리저리 여쭈어 보는데
선객 중에 낙양으로 가는 객들이 가끔 있다.

寄阿上段十六

與君相見即相親　　為見行舟試借問

聞道君家在孟津　　客中時有洛陽人

송별

– 盧象노상 당나라 시인

送別 송별

送君南浦淚如絲, 君向東州使我悲.
爲報故人憔悴盡, 如今不似洛陽時.

송군남포루여사, 군향동주사아비.
위보고인초췌진, 여금불사락양시.

낭군님을 남포로 배웅하느라 눈물은 저절로 흐른다.
그대를 동주로 보내는 내 마음은 슬프기만 하다.

고인을 보답하고자 얼굴은 초췌해져서
지금 모습은 낙양에 있을 때보다 못하다.

送別

送君南浦淚如絲　為報故人憔悴盡

君向東周使我悲　如今不似洛陽時

9월9일 산동의 형제를 회상하다

- 王維 왕유 당나라 시인

九月九日憶山東兄弟 구월구일억산동형제

獨在異鄉為異客, 每逢佳節倍思親.
遙知兄弟登高處, 遍插茱萸少一人.

독재이향위이객, 매봉가절배사친.
요지형제등고처, 편삽수유소일인.

홀로 타향살이에 나그네 생활 수십년
명절이 되면 고향 부모님이 더욱 그리워진다.

멀리 고향을 바라보며 형제들이 산을 오를 것이라고 생각하며
모두 수유나무 새겨진 주머니를 차고 있는데 내 자리만 비워져 있다.

九日憶山東兄弟

獨在異鄉為異客　遙知兄弟登高處

每逢佳節倍思親　遍插茱萸少一人

강옆에 차가운 음식

– 王維 왕유 당나라 시인

寒食汜上作 한식사상작

廣武城邊逢暮春, 汶陽歸客淚沾巾.
落花寂寂啼山鳥, 楊柳靑靑渡水人.

광무성변봉모춘, 문양귀객루첨건.
낙화적적제산조, 양류청청도수인.

광무성 변두리에 늦은 봄이 오면
문양에서 돌아오는 객들의 눈물은 손수건을 적신다.

꽃잎이 떨어지고 산새의 울음소리는 적막함을 깬다.
수양버들이 늘어진 사이로 강을 건너가는 사람들.

寒食汜上作

廣武城邊逢暮春　落花寂寂啼山鳥

汶陽歸客淚沾巾　楊柳青青渡水人

반석을 연출하다
- 王維(왕유 당나라 시인)

戱題磐石 희제반석

可憐磐石臨泉水, 復有垂楊拂酒杯.
若道春風不解意, 何因吹送落花來.

가련반석림천수, 부유수양불주배.
약도춘풍불해의, 하인취송락화래.

반석은 가엾게 샘물에 담겨지고
수양버들은 술잔을 스쳐간다.

봄바람이 풀리지 않는다면
낙화를 날려보낼 까닭이 있을까?

戲題盤石

可憐盤石臨泉水　若道春風不解意

復有垂楊拂酒杯　何因吹送落花來

이시낭이 상주로 부임하다

– 王維 왕유 당나라 시인

送李侍郎赴常州 송리시랑부상주

雪晴雲散北風寒, 楚水吳山道路難.
今日送君須盡醉, 明朝相憶路漫漫.

설청운산북풍한, 초수오산도로난.
금일송군수진취, 명조상억로만만.

구름이 걷히고 눈도 날리지 않는데 북풍은 차가운데
오산으로 가는 초나라 물길은 험난하다.

오늘 군주를 보내며 술에 한껏 취하여
명나라를 가는 추억의 길은 아득하다.

送李侍郎赴常州

雪晴雲散北風寒　今日送君須盡醉

楚水吳山道路難　明朝相憶路漫〻

명비곡

– 儲光羲(저광희 당나라 시인)

明妃曲 명비곡

胡王知妾不勝悲, 樂府皆傳漢國辭.
朝來馬上箜篌引, 稍似宮中閒夜時.

호왕지첩불승비, 악부개전한국사.
조래마상공후인, 초사궁중한야시.

호왕은 첩이 슬픔을 참지 못하는 것을 알지만
악부관청은 한나라 국사를 전하는데 전력을 다한다.

아침에는 공후의 소리를 끌어올려
마치 궁중의 한가한 밤인듯 하다.

明妃詞

胡王知妾不勝悲　朝來馬上箜篌引

樂府皆傳漢國辭　稍似宮中月夜時

동우평 일원외 호수를 유람하는 다섯수 시무의 금탄령 비난 1

– 儲光羲(저광희 당나라 시인)

同武平一員外遊湖五首時武貶金壇令 동무평일원외유호오수시무폄금단령

朝來仙閣聽弦歌, 暝入花亭見綺羅.
池邊命酒憐風月, 浦口回船惜芰荷.

조래선각청현가, 명입화정견기라.
지변명주련풍월, 포구회선석기하.

아침에 선각에 들어와 현가를 듣고
날이 저물면 화정에 들어가 화려한 비단이 된다.

연못옆에 술잔을 차리는 풍월이 가여워
배를 돌려 포구로 가려니 연잎은 아껴야지.

同金壇令武平一退朝

朝來仙閣聞絃罸　池邊命酒憐風月

暝入花亭見綺羅　浦口回舡惜芰荷

동우평 일원외 호수를 유람하는 다섯수 시무의 금탄령 비난 2

– 儲光羲(저광희 당나라 시인)

同武平一員外遊湖五首時武貶金壇令 동무평일원외유호오수시무폄금단령

花潭竹嶼傍幽蹊, 畫楫浮空入夜溪.
芰荷覆水船難進, 歌舞留人月易低.

화담죽서방유혜, 화즙부공입야계.
기하복수선난진, 가무류인월역저.

화담은 참나무 섬을 유유하게 둘러싸고
허공에 뜨는 노를 그려 밤냇가로 흘러들게 한다.

물위에 연잎이 덮히면 배는 들어갈 수 없어
춤과 노래는 사람을 머물게 하고, 달은 저물어 간다.

又

花潭竹輿傍幽蹊　菱荷覆水艇難進

畫楫浮空入夜溪　歌舞留人月易低

명비곡 네수

– 儲光羲(저광희 당나라 시인)

明妃曲四首 (其三) 명비곡사수 (기삼)

日暮驚沙亂雪飛, 傍人相勸易羅衣.
强來前殿看歌舞, 共待單于夜獵歸.

일모경사란설비, 방인상권역라의.
강래전전간가무, 공대단우야렵귀.

해질녘 모래와 눈이 어지럽게 날리는데
사람들은 옷을 걸치라고 권한다.

억지로 궁전 앞에 와서 춤과 노래를 보는데
밤이 되자 사냥을 하고 돌아오기 만을 기다린다.

明妃詞

日暮驚沙亂雪飛　強來前殿看歌舞

侍人相勸易羅衣　共待單于夜獵歸

손산인은 기탁하다

- 儲光羲(저광희 당나라 시인)

寄孫山人 기손산인

新林二月孤舟還, 水滿淸江花滿山.
借問故園隱君子, 時時來往住人間.

신림이월고주환, 수만청강화만산.
차문고원은군자, 시시래왕주인간.

새해 2월 배는 외롭게 돌아오고,
맑은 물은 강 가득을 메우고, 산에는 꽃이 만발하다.

고향에 은둔한 군자를 찾아 물어보리
수시로 오가는 이 세상에 살고 있는 것이 맞느냐.

寄孫山人

新林二月孤舟還　借問故園隱君子

水滿清江花滿山　時々來去住人間

양주사

- 王之渙(왕지환 당나라 시인)

涼州詞 양주사

黃河遠上白雲間, 一片孤城萬仞山.
羌笛何須怨楊柳, 春風不度玉門關.

황하원상백운간, 일편고성만인산.
강적하수원양류, 춘풍불도옥문관.

황하가 저 멀리 흰 구름 사이로 보이고,
외로운은 성은 길이 된 채 산 사이에 서 있다.

강족의 피리는 어찌 버드나무를 원망하랴
봄 바람은 옥문관을 넘지 않을 것이니.

涼州詞

黃河遠上白雲間　羌笛何須怨楊柳

一片孤城萬仞山　春光不度玉門關

여자의 원한
- 王昌齡(왕창령 당나라 시인)

閨怨 규원

閨中少婦不知愁, 春日凝妝上翠樓.
忽見陌頭楊柳色, 悔教夫婿覓封侯.

규중소부불지수, 춘일응장상취루.
홀견맥두양류색, 회교부서멱봉후.

규방에 젊은 여인은 시름거리가 무엇인지 모른다.
어느 봄날 예쁘게 화장한 여인은 취루에 오른다.

문득 길가에 파란 버드나무가 늘어진 것을 보고
남편이 변방에 종군하여 공을 세운 것을 후회한다.

閨怨

閨中少婦不勝悲　忽見陌頭楊柳色

春日凝粧上翠樓　悔教夫婿覓封侯

서궁에 봄날의 원한

– 王昌齡(왕창령 당나라 시인)

西宮春怨 서궁춘원

西宮夜靜百花香, 欲卷珠簾春恨長.
斜抱雲和深見月, 朦朧樹色隱昭陽.

서궁야정백화향, 욕권주렴춘한장.
사포운화심견월, 몽롱수색은소양.

서궁의 밤은 고요하고 백화향이 은은하다.
구슬 커튼을 올리며 봄날의 정취에 한은 더욱 깊어간다.

깊은 밤 달은 구름에 가리지고
몽롱속에 나무의 빛깔은 가려져 희미하다.

西宮秋怨

西宮夜靜百花香　斜抱雲和深見月

欲捲珠簾盡恨長　朧朧樹色隱昭陽

저주의 계곡

– 韋應物(위응물 당나라 시인)

滁州西澗 저주서간

獨憐幽草澗邊生, 上有黃鸝深樹鳴.
春潮帶雨晚來急, 野渡無人舟自橫.

독련유초간변생, 상유황리심수명.
춘조대우만래급, 야도무인주자횡.

가장 좋아하는 개울옆에 자라는 그윽한 들풀
그 깊은 숲속에는 꾀꼬리가 은은한 소리로 지저귄다.

늦은 조수가 봄비에 급하게 밀려든다
들야 나루터에는 사람이 없고, 작은 배 한 척이 지나간다.

滁州西涧

獨憐幽草澗邊生　春潮帶雨晚來急
上有黃鸝深樹鳴　野渡無人舟自橫

한식날 제우를 성도로 보내다

– 韋應物(위응물 당나라 시인)

寒食寄京師諸弟 한식기경사제제

雨中禁火空齋冷, 江上流鶯獨坐聽.
把酒看花想諸弟, 杜陵寒食草靑靑.

우중금화공재랭,　강상류앵독좌청.
파주간화상제제,　두릉한식초청청.

빗속의 한식날은 더욱 쌀쌀하고 추운데
나는 강 위에 홀로 앉아 꾀꼬리 울음소리를 듣는다

술잔을 들고 꽃구경 할 때 제우가 생각났는데,
한식 때 두릉 일대는 이미 들풀이 푸르러 있었다.

寒食寄京師諸弟

雨中禁火空齋冷　把酒看花想諸弟

江上流鶯獨坐聽　杜陵寒食草青〻

9일

– 韋應物(위응물 당나라 시인)

九日 구일

今朝把酒复惆悵, 憶在杜陵田舍時.
明年九日知何處, 世難還家未有期.

금조파주복추창, 억재두릉전사시.
명년구일지하처, 세난환가미유기.

이 시각 술잔을 드니 다시 서글픈 마음이 들어
그때 두릉 가옥에 머무르던 일들을 회상하게 된다.

내년 9일 때는 어디에 머무를 지 알 길 없다.
세상이 어지러워 집에 돌아갈 기약은 아직 하지 않았다.

九日

今朝把酒復惆悵　明年此日知何處

憶在杜陵田舍時　世難還家未有期

휴일에 왕시종을 찾아뵙고자 갔는데 만나지 못했다

- 韋應物(위응물 당나라 시인)

休暇日訪王侍御不遇 휴가일방왕시어불우

九日驅馳一日間, 尋君不遇又空還.
怪來詩思清入骨, 門對寒流雪滿山.

구일구치일일한, 심군불우우공환.
괴래시사청입골, 문대한류설만산.

9일 날 한가한 하루를 보내기 위해 말을 타고
당신을 찾아갔으나 만나지 못하고 돌아온다.

그대의 시는 그 청아함이 뼛속까지 사무치게 맑다.
알고보니 그대가 사는 곳은 한파에 눈이 가득하구나.

休暇日訪王侍御不遇

九日驅馳一日閒　怪來訪思清人骨

尋公不遇又空還　門對寒流雪滿山

산속 여인숙

- 盧綸(노륜 당나라 시인)

山店 산점

登登山路行時盡, 決決溪泉到處聞.
風動葉聲山犬吠, 一家松火隔秋雲.

등등산로행시진, 결결계천도처문.
풍동엽성산견폐, 일가송화격추운.

터벅터벅 산길을 걷다보니 어느새 끝자락에 이른다.
걸서가는 길 곳곳에 계곡물이 흐르는 소리가 들린다.

바람에 나뭇잎이 쏴쏴 소리 내고, 개는 놀라 짖는다.
가을 구름 사이로 산속 여인숙에 솔가지가 타는 불더미가 보인다.

山店

登〵山路何時盡　風動蕶聲山犬吠

決〵溪流卧處聞　幾家松火隔秋雲

마을 남쪽에서 병든 늙은이를 만나다

– 盧綸(노륜 당나라 시인)

村南逢病叟 촌남봉병수

雙膝過頤頂在肩, 四鄰知姓不知年.
臥驅鳥雀惜禾黍, 猶恐諸孫無社錢.

쌍슬과이정재견, 사린지성불지년.
와구조작석화서, 유공제손무사전.

두 무릎을 어깨 위에 걸쳐 놓았는데
이웃은 성씨는 아는데 나이는 모른다.

엎드린 채 새를 쫓아 벼와 기장을 지키고
자손들이 용돈이 떨어질까 마음을 졸인다.

南村逢病叟

雙膝過頤頂左肩　卧驅鳥雀惜禾秔

四隣知性不知年　猶恐諸孫無社錢

이평사와 다시 작별

– 王昌齡(왕창령 당나라 시인)

重別李評事 중별리평사

莫道秋江離別難, 舟船明日是長安.
吳姬緩舞留君醉, 隨意青楓白露寒.

막도추강리별난, 주선명일시장안.
오희완무류군취, 수의청풍백로한.

추강을 이별하는 것을 난감해하지 마라.
내일 배를 타고 장안으로 가리라.

오희는 나풀나풀 춤추며 그대를 만류해 취해 보자고
백노가 되니 이슬이 내려 나뭇잎도 나름대로 단풍이 든다.

重別李許事

莫道秋江難別難　吳姬緩舞當君醉

行舼明日是長安　隨意青楓白露寒

성문앞에 일어난 일

– 張繼(장계 당나라 시인)

閶門即事 여문즉사

耕夫召募愛樓船, 春草青青萬項田.
試上吳門窺郡郭, 清明幾處有新煙.

경부소모애루선, 춘초청청만항전.
시상오문규군곽, 청명기처유신연.

농부들을 모집해 배로 전쟁터에 보냈으니
드넓은 밭이 경작되지 않아 황폐하다.
·

성루에 올라 군성의 들녘을 바라보니
청명절날 몇 집 되지 않는 집에서 연기가 피어오른다.

閶門即事

耕夫召募逐樓船　試上吳門窺郡郭

春草青々萬頃田　清明幾處有新煙

수류낭중이 봄에 양주에 돌아와 남곽을 만나 작별

- 應物(응물 당나라 시인)

酬柳郎中春日歸揚州南郭見別之作 수류랑중춘일귀양주남곽견별지작

廣陵三月花正開, 花里逢君醉一回.
南北相過殊不遠, 暮潮從去早潮來.

광릉삼월화정개, 화리봉군취일회.
남북상과수불원, 모조종거조조래.

광릉의 3월은 한창 꽃이 피는 철이라
꽃 밭속에서 그대를 만나 한번 취해보자.

남과 북이 서로 오가다 보면 그리 멀어 보이지 않고
해질녘의 조수가 이어져 이른 새벽의 조수로 온다.

酬柳郎中春日歙楊州南郭見別之

廣陵三月花正闲　南北相過殊不遠

花裏逢君醉一迴　暮潮從去早潮來

이웃집에서 생황 부는 것을 듣다

– 士元(사원 당나라 시인)

聽鄰家吹笙 청린가취생

鳳吹聲如隔彩霞, 不知牆外是誰家.
重門深鎖無尋處, 疑有碧桃千樹花.

봉취성여격채하, 불지장외시수가.
중문심쇄무심처, 의유벽도천수화.

생황 소리가 아름다운 저녁 노을처럼 들려오는데
담장 밖에 어느 집인에서 나오는 소리인지 모른다.

묵직한 대문은 잠겨 찾을 길은 없지만
푸른 복숭아 나무 천 그루가 꽃이 필 때가 아닐까?

聽鄰家吹笛

鳳吹聲如隔彩霞　重門深鎖無尋處

不知墻外是誰家　疑有碧桃千樹花

보이사찰을 예전에 방문한 적 있다

– 韋應物 당나라 위응물 시인

登寶意寺上方舊遊 등보의사상방구유

翠嶺香台出半天, 萬家煙樹滿晴川.
諸僧近住不相識, 坐聽微鐘記往年.

취령향태출반천, 만가연수만청천.
제승근주불상식, 좌청미종기왕년.

취령에 향대가 나온지 한나절이 지나가고
수많은 집들의 담배나무가 맑은 하천을 메운다.

승려들은 가까이 살면서도 서로 알지 못하고
앉아서 작은 시계 소리만 들어도 왕년의 일들을 기억한다.

登室意寺上方舊遊

翠顏香盡出半天　諸僧近住不相識

萬家煙樹滿晴川　生聽微鐘記往年

누각에 올라 왕경을 부탁하다

– 韋應物 당나라 위응물 시인

登樓寄王卿 등루기왕경

踏閣攀林恨不同, 楚雲滄海思無窮.
數家砧杵秋山下, 一郡荊榛寒雨中.

답각반림한불동, 초운창해사무궁.
수가침저추산하, 일군형진한우중.

누각을 밟고 숲에 오르니 그대는 벌써 멀리 떠나고
맑은구름 드넓은 창해가 끝없는 생각을 가져온다.

가을이 오니 집집마다 절구 찧는 소리가 들리는데
싸리나무 숲이 우거진 마을은 찬비에 흠뻑 젖어 있다.

登樓寄王卿

踏閣攀林恨不同　數家砧杵秋山下

楚雲滄海思無窮　一郡荊榛寒雨中

남쪽 유람의 감흥

– 竇鞏 당나라 두공 시인

南游感興 남유감흥

傷心欲問前朝事, 惟見江流去不回.
日暮東風春草綠, 鷓鴣飛上越王台.

상심욕문전조사, 유견강류거불회.
일모동풍춘초록, 자고비상월왕태.

과거 조정어 일이 너무 속상해서 물어보려 하였으나
흘러간 강물이 다시 돌아오지 않는다는 것을 알았다.

해질녘 동풍이 불어오니 새싹이 파릇파릇
자고새가 월왕대위로 날아든다.

南遊感興

傷心欲問前朝事
日暮東風春草綠
惟見江流去不回
鷓鴣飛上越王臺

손님을 유주로 돌려보내다

– 李益 당나라 이익 시인

送客還幽州 송객환유주

惆悵秦城送獨歸, 薊門雲樹遠依依.
秋來莫射南飛雁, 從遣乘春更北飛.

추창진성송독귀, 계문운수원의의.
추래막사남비안, 종견승춘경북비.

서글픈 마음으로 진성을 떠나보내고 홀로 돌아와
계문에 운나무 가지는 저 멀리서 한들거리는데

가을에는 남쪽으로 날아가는 기러기를 쏘지 마라.
이들은 봄이 되면 다시 북으로 되돌아오리.

送客還幽州

惆悵孤城送獨歸
薊門烟樹遠依依

秋來莫射南飛雁
縱遣桑麻更並飛

수항성에서 들려오는 피리소리

– 李益 당나라 이익 시인

夜上受降城聞笛 야상수강성문적

回樂烽前沙似雪, 受降城外月如霜.
不知何處吹蘆管, 一夜徵人盡望鄕.

회악봉전사사설, 수강성외월여상.
불지하처취로관, 일야징인진망향.

돌아갈 무렵 락봉의 모래밭은 눈처럼 희고
수항성 밖에 달빛은 서리같이 희다.

어디선가 갈대피리를 부는 소리가 들려오는데
출정하는 사람들은 밤새 고향쪽만 바라본다.

夜上受降城聞笛

回樂峰前沙似雪　不知何處吹蘆管

受降城外月如霜　一夜征人盡望鄉

여행도중 호남 장랑중에게 기탁한다

– 戎昱 당나라 융욱 시인

旅次寄湖南張郞中 여차기호남장랑중

寒江近戶漫流聲, 竹影臨窗亂月明.
歸夢不知湖水闊, 夜來還到洛陽城.

한강근호만류성, 죽영림창란월명.
귀몽불지호수활, 야래환도락양성.

차가운 강 근처 집들은 흘러가는 강물소리가 들리고
대나무 그림자가 창가에 드리워져 달빛이 어지럽다.

꿈속으로 돌아가면 호수가 얼마나 넓은 지를 모르고
밤이 되면 다시 낙양성으로 돌아간다.

旅次寄湖張郎中

寒江近戶漫流聲　歸夢不知湖水濶

竹影堂空亂月明　夜來還到洛陽城

태성

- 韋莊 당나라 위장 시인

台城 태성

江雨霏霏江草齊, 六朝如夢鳥空啼.
無情最是台城柳, 依舊煙籠十里堤.

강우비비강초제, 륙조여몽조공제.
무정최시태성류, 의구연롱십리제.

강가에 잔잔한 비가 내리니 풀들이 무성하고
육조에는 꿈꾸는 것처럼 꾀꼬리 소리가 울려퍼진다.

가장 무정하다면 그 것은 태성의 수양버들이여,
버들은 여전히 안개속에 묻혀 십리 뚝을 덮는다.

臺城

江雨霏霏江草齊　　多情最是臺城柳

六朝如夢鳥空啼　　依舊烟籠十里堤

과기수궁

– 王建 당나라 왕건 시인

過綺岫宮 과기수궁

玉樓傾倒粉牆空, 重疊靑山繞故宮.
武帝去來羅袖盡, 野花黃蝶領春風.

옥루경도분장공, 중첩청산요고궁.
무제거래라수진, 야화황접령춘풍.

화려한 누각이 무너지니 텅빈 공간이 되어
청산에 겹겹이 둘러 쌓인 고궁이 있다.

무황제는 소맷자락을 날리며 걸어오는데
들꽃과 노랑나비가 봄바람을 불러온다.

綺繡宮

玉棟傾側粉墻空　武帝不來紅袖盡

重疊青山繞故宮　野老黃蝶頹春風

초나라 손님을 배웅하다

– 雍陶 당나라 옹도 시인

送蜀客 송촉객

蜀客南行祭碧雞, 木棉花發錦江西.
山橋日晚行人少,　時見猩猩樹上啼.

촉객남행제벽계,　목면화발금강서.
산교일만행인소,　시견성성수상제.

초나라 객들은 남으로 가서 벽계에게 제를 올린다.
때는 강서지대에 목면화 꽃이 한창 피는 철이다.

산과 연결된 다리에는 밤낮으로 다니는 인기척이 드물어 한산하고
가끔씩 나무위에 성성한 울음소리가 들려온다.

送蜀客

蜀客南行聽碧鷄　山頭日暮行人少

木綿花發錦江西　時見猩々上樹啼

가을 생각

− 張籍 당나라 시인 장적

秋思 추사

洛陽城裡見秋風, 欲作家書意萬重.
复恐匆匆說不盡, 行人臨發又開封.

락양성리견추풍, 욕작가서의만중.
복공총총설불진, 행인림발우개봉.

낙양성에 가을 바람이 불어온다.
가족을 그리는 마음에 편지 한통 쓰려니 어디부터 시작할지?

총총히 편지 써서 보내려다가 배달원이 떠나려는 순간 다시 불러세워
편지 내용에 하고 싶은 말들을 다 담았는지 다시 한번 확인한다.

秋思

洛陽城裏見秋風　復恐怱怱說不盡

欲作家書意万重　行人臨發又開封

원숭이를 놓아주고

- 曾麻幾 증마기 당나라 시인

放猿 방원

放爾千山萬水身, 野泉晴樹好爲鄰.
啼時莫近瀟湘岸, 明月孤舟有旅人.

방이천산만수신, 야천청수호위린.
제시막근소상안, 명월고주유려인.

너를 놓아주므로 천산만수의 생명을 풀어주고
들에 맑은 샘물과 나무들이 서로 이웃으로 지내고

울을 때는 소상 강가에 가까이 하지 말고
밝은 달아래 외로운 배에는 나그네가 타고 있다.

放猿

放爾千山萬水身　啼時莫近瀟湘岸
白雲紅樹好為隣　明月孤舟有旅人

그대는 오지 않았다

– 方乾 당나라 방건 시인

君不來 군불래

遠路東西欲問誰, 寒來無處寄寒衣.
去時初種庭前樹, 樹已勝巢人未歸.

원로동서욕문수, 한래무처기한의.
거시초종정전수, 수이승소인미귀.

여기저기 먼 길을 누구에게 물을 것인가?
날씨는 추워지는데 겨울옷을 보내올 곳이 없어

떠가 갈 때에 정원 앞에 나무를 심었었는데
나무는 이미 자리서 뿌리 내렸는데 사람은 아직 돌아가지 않았다.

君不來

遠路東西欲問誰　去時手種庭前樹

寒來無處寄寒衣　樹已勝巢人未歸

손장관과 구산을 그리다

– 雍陶 당나라 옹도 시인

和孫明府懷舊山 화손명부회구산

五柳先生本在山, 偶然 爲客落人間.
秋來見月多歸思, 自起開籠放白鷴.

오류선생본재산, 우연위객락인간.
추래견월다귀사, 자기개롱방백한.

오류선생은 처음부터 시골에 은둔하여 농사만 지었는데
우연하게 객지에서 타향살이를 시작하게 된다.

가을이 오면 달을 보면서 돌아갈 생각을 많이하면서
처음부터 백한의 새장을 열어 풀어놓을 생각을 한다.

和孫明府懷舊山

五柳先生本在山　秋來見月多歸思

偶然為客荒人間　自起閑籠放白鷳

산행

– 杜牧 당나라 두목 시인

山行 산행

遠上寒山石徑斜, 白雲生處有人家.
停車坐愛楓林晚, 霜葉紅於二月花.

원상한산석경사,　백운생처유인가.
정차좌애풍림만,　상엽홍어이월화.

돌길은 멀리 산꼭대기까지 굽이굽이 이어져 있고,
흰구름이 피어나는 곳에 몇몇 가구가 어렴풋이 보인다.

다만 단풍든 저녁 풍경을 사랑해 마차를 멈추었더니
서리에 물든 단풍잎이 2월의 꽃보다 더 붉다.

山行

遠上寒山石逕斜　停車坐愛楓林晚

白雲溪處有人家　霜葉紅於二月花

두견의 소리가 들리다

- 黃景仁 청나라 황경인 시인

聞子規 문자규

蜀魄千年尙怨誰, 聲聲啼血向花枝.
滿山明月東風夜, 正是愁人不寐時.

촉백천년상원수, 성성제혈향화지.
만산명월동풍야, 정시수인불매시.

촉나라 혼백이 된지 천 년이 지났어도 누구를 원망하랴.
피를 토하는 울음소리도 모두 꽃가지를 향한다.

달빛은 온 산을 비추고 동풍이 살살 불어오는 이 밤
한창 시름에 겨워 잠을 이룰 수 없는 때이다.

聞子規

蜀魄千年尚怨誰　滿山明月東風夜

聲：啼血染花枝　正是愁人不寐時

황학루에 들려오는 피리소리

– 李白 당나라 이백 시인

黃鶴樓聞笛 황학루문적

一爲遷客去長沙, 西望長安不見家.
黃鶴樓中吹玉笛, 江城五月落梅花.

일위천객거장사, 서망장안불견가.
황학루중취옥적, 강성오월락매화.

만약 나쁜 사람으로 누락되어 장사로 가면
장안성은 보여도 나의 집은 보이지 않는다.

황학루에 피리 소리가 차고 넘치고
강성의 5월은 떨지는 매화를 다시 볼 수 있다.

黃鶴樓聞笛

一為遷客去長沙　黃鶴樓中吹玉笛

西望長安不見家　江城五月落梅花

청명

– 杜牧 당나라 두목 시인

清明 청명

清明時節雨紛紛, 路上行人欲斷魂.
借問酒家何處有. 牧童遙指杏花村.

청명시절우분분, 로상행인욕단혼.
차문주가하처유. 목동요지행화촌.

어느 청명절날에 가랑비가 흩날리는데
길가는 행인들은 초라한 모습에 넋을 잃은 듯

누구에게 물어보는데 술파는 곳은 어디에 있느냐?
목동은 웃으면서 먼데 있는 행화 마을을 가르킨다.

清明

清明時節雨紛紛
路上行人欲斷魂　借問酒家何處在
牧童遙指杏花村

진회호수

– 杜牧 당나라 두목 시인

泊秦淮 박진회

煙籠寒水月籠沙, 夜泊秦淮近酒家.
商女不知亡國恨, 隔江猶唱後庭花.

연롱한수월롱사, 야박진회근주가.
상녀불지망국한, 격강유창후정화.

안개 덥힌 희미한 달빛에 싸늘한 모래밭
깊은 밤 진회호수 근처의 술집에 배가 정박해 있다.

노래를 파는 기녀가 망국의 한이 무엇인지도 모르고
강물을 사이 둔 후궁에서 노래 부르는데만 전념을 다한다.

泊秦淮

烟笼寒树月笼沙　商女不知亡国恨

夜泊秦淮近酒家　隔江犹唱後庭花

아미산 월가

– 李白 당나라 이백 시인

峨眉山月歌 아미산월가

峨眉山月半輪秋, 影入平羌江水流.
夜發清溪向三峽, 思君不見下渝州.

아미산월반륜추,　영입평강강수류.
야발청계향삼협,　사군불견하투주.

높고 험준한 아미산에 반쪽의 가을 달이 걸려
흐르는 평강 물위에 달의 그림자가 거꾸로 비친다.

한밤에 배를 타고 청계천 방향 삼협곡으로 출발하여
보고 싶은 그대를 만나지 못하면 위주를 떠나 않겠다.

峨眉山月歌

峨眉山月半輪秋　夜發清溪向三峽

影入平羌江水流　思君不見下渝州

봄날 밤 낙성에서 피리소리 들려온다

- 李白 당나라 이백 시인

春夜洛城聞笛 춘야락성문적

誰家玉笛暗飛聲, 散入春風滿洛城.
此夜曲中聞折柳, 何人不起故園情.

수가옥적암비성, 산입춘풍만락성.
차야곡중문절류, 하인불기고원정.

어느 집 뜰에서 은은한 피리 소리가 들려오는데
피리소리는 봄바람에 녹아 낙성을 가득 메우다.

객들이 머무는 이 밤 음악을 들으면,
그 누가 고향을 그리는 애틋한 감정이 없을리 있으랴.

洛城聞笛

誰家玉笛暗飛聲　此夜曲中聞折柳

散入東風滿洛城　何人不起故園情

미인을 배상

– 李白 당나라 이백 시인

陌上贈美人 맥상증미인

駿馬驕行踏落花, 垂鞭直拂五云車.
美人一笑褰珠箔, 遙指紅樓是妾家.

준마교행답락화, 수편직불오운차.
미인일소건주박, 요지홍루시첩가.

나는 건장하고 큰 말을 타고 낙화 위를 걷는다.
손에 든 말채찍은 일부러 화려한 차를 스쳐가는데

차안에 미인은 웃으며 주렴을 걷고
멀리있는 홍루를 가르키며 내 집이라 말한다.

陌上贈友人

駿馬驕行踏落花　美人一笑褰珠箔

垂鞭直拂五雲車　遙指紅樓是妾家

횡강을 말하다

– 李白 당나라 이백 시인

橫江詞 횡강사

橫江館前津吏迎, 向余東指海雲生.
郎今欲渡緣何事, 如此風波不可行.

횡강관전진리영, 향여동지해운생.
낭금욕도연하사, 여차풍파불가행.

조수가 남쪽으로 밀려가면 멀리 쉰양에 이르는데,
우저산은 예로부터 마당산보다 더욱 험준했다.

낭금이 횡강을 건너가려고 하는데
거세고 험난한 파도 때문에 행하지 못한다.

橫江詞

橫江館前津吏迎　即今欲渡緣何事

向余東指海雲生　如此風波不可行

촉나라의 구일

- 王勃 왕발 당나라 시인

蜀中九日 촉중구일

九月九日望鄕台, 他席他鄕送客杯.
人情已厭南中苦, 鴻雁那從北地來.

구월구일망향태, 타석타향송객배.
인정이염남중고, 홍안나종북지래.

음력 구월구일 망향대에 올라
타향살이 임에도 술상을 차려 송별식을 한다.

남방에 머무는 동안 그 고생이 이미 지긋지긋한데
기러기는 북쪽에서 남쪽으로 날아드는구나.

蜀中九日

九月九日望鄉臺　人情已厭南中苦

他鄉他席送歸楛　鴻雁那從北地來

소 부마의 댁에 신혼방 촛불이 밝다

- 王昌齡 당나라 왕창령 시인

蕭駙馬宅花燭 소부마댁화촉

青鸞飛入合歡宮, 紫鳳銜花出禁中.
可憐今夜千門裡, 銀漢星回一道通.

청란비입합환궁,　자봉함화출금중.
가련금야천문리,　은한성회일도통.

청춘 봉황이 궁에 날아들어서 화합의 밤인데
자봉거리에 꽃들은 출입금지 중이다.

오늘 밤 천문리는 한없이 가혹하지만
은하수로 돌아가는 별의 길은 뚫려 있다.

萬騎馬宅花燭

青瑣飛含歡宮入　可憐今夜千家裏

紫鳳啣花出禁中　銀漢星回一路通

낙천이 강주 사마로 떨어졌다는 소문이 들린다

– 元稹 당나라 시인 원진

聞樂天左降江州司馬 문악천좌강강주사마

殘燈無焰影幢幢, 此夕聞君謫九江.
垂死病中驚坐起, 暗風吹雨入寒窗.

잔등무염영당당, 차석문군적구강.
수사병중경좌기, 암풍취우입한창.

꺼져가는 불꽃아래 그림자가 흔들거리고
이 밤에 그대는 구강에 귀양했다고 들린다.

병으로 생명이 꺼져가는 순간 놀라 일어났더니
캄캄한 밤 바람에 빗물이 섞여 창문으로 날아든다.

聞白樂天謫九江

殘燈無焰影幢幢　垂死病中驚起生

此夕聞君謫九江　暗風吹雨入寒牕

산중에 있는 친구를 기탁한다

- 李九齡 이구령 당나라 시인

山中寄友人 산중기우인

亂雲堆裡結茅廬, 已共紅塵跡漸疏.
莫問野人生計事, 窗前流水枕前書.

난운퇴리결모려, 이공홍진적점소.
막문야인생계사, 창전류수침전서.

흩어진 구름속에 오두막 집 하나를 지었는데
이미 속서속에 흔적조차 없어진다.

야인의 인생살이는 묻지 마라.
창가에는 물이 흐르고 베개 옆에는 책이 놓여있다.

山中寄友人

亂雲堆裏結茅廬　莫問野人生計少

已共塵跡漸疎　憖前流水從邊書

은사를 방문했는데 만나지 못했다

– 李商隱 이상은 당나라 시인

訪隱者不遇 방은자불우

城郭休過識者稀, 哀猿啼處有柴扉.
滄江白石漁樵路, 日暮歸來雨滿衣.

성곽휴과식자희, 애원제처유시비.
창강백석어초로, 일모귀래우만의.

성곽에는 나를 알아보는 사람이 드물다.
성문을 지키는 이도 있는데 원숭이 또한 울어댄다.

백석이 꽉찬 창강에서 고기잡고 산에 가 나무 베고
해질녘에 옷이 비에 흠뻑 젖어 돌아온다.

訪隱者不遇

城郭休過識者稀　滄江白石漁樵路

哀猿啼處有誰扉　日暮歸來雨滿衣

수양버들을 꺾다

– 楊巨源 양거원 당나라 시인

折楊柳 절양류

水邊楊柳麴塵絲, 立馬煩君折一枝.
惟有春風最相惜, 殷勤更向手中吹.

수변양류국진사, 립마번군절일지.
유유춘풍최상석, 은근경향수중취.

강가에 늘어진 수양버들이 바람에 한들거리는데
나를 배웅하는 그대에게 버드나무 가지를 꺾어달라 부탁한다.

오직 봄바람만이 이 정을 아낄줄 알아
여전히 한들거리며 나를 향해 손짓한다.

贈別

水邊楊柳綠煙絲　唯有東風最相惜

立馬煩君折一枝　慇懃更向手中吹

최구재화를 증정하다

– 劉長卿 류장경 당나라 시인

贈崔九載華 증최구재화

憐君一見一悲歌, 歲歲無如老去何.
白屋漸看秋草沒, 青雲莫道故人多.

련군일견일비가, 세세무여로거하.
백옥점간추초몰, 청운막도고인다.

가여운 그대 한번만 쳐다봐도 슬픈 노래 연상되고
한 해 한 해 늙어가니 갈 곳은 무덤속이라

백옥 같은 집이 무성한 풀속에 묻혀버려
말은 하지 않아도 덕망 높은 옛 친구들이 많다.

贈崔九弟

憐君一見一悲歌　白屋漸看秋草沒

歲二無如老去何　青雲莫道故人多

송별

− 杜牧 두목 당나라 시인

贈別 증별

多情卻似總無情, 唯覺樽前笑不成.
蠟燭有心還惜別, 替人垂淚到天明.

다정각사총무정, 유각준전소불성.
랍촉유심환석별, 체인수루도천명.

다정한 것 같으면서도 늘 쌀쌀한 얼굴 표정
오직 술통 앞에 마주해야 웃음이 어린다.

양초는 마음이 있으면서도 이별을 아쉬워하고
타인을 위해 새벽까지 눈물을 흘릴 때도 있다.

送別

多情恰似總無情　蠟燭有心還惜別

唯覺樽前笑不成　替人垂淚到天明

급제한 후 평강리에서 하숙할 때 시

- 鄭合 당나라 정합 시인

及第後宿平康里詩 급제후숙평강리시

春來無處不閒行, 楚潤相看別有情.
好是五更殘酒醒, 時時聞喚狀頭聲.

춘래무처불한행,　초윤상간별유정.
호시오경잔주성,　시시문환상두성.

봄이 오니 많은 사람이 다녀 한가한 곳은 없다.
초나라도 남다른 정이 있어 더욱 윤택한 것같다.

다행히도 오경이 되니 마침 술이 깨고나니
심심치 않게 사람들의 목소리가 들려온다.

平康里

去來無處不閑行　好是更殘夢五裡

此地相逄別有情　耳邊聽徹五元聲

도성남촌을 쓰다

- 崔護 당나라 최호 시인

題都城南莊 제도성남장

去年今日此門中, 人面桃花相映紅.
人面不知何處去, 桃花依舊笑春風.

거년금일차문중, 인면도화상영홍.
인면불지하처거, 도화의구소춘풍.

작년 이맘때 이 문앞에서
복숭아 꽃처럼 아름다웠던 그녀의 얼굴이었는데,

그녀는 온 데 간 데 소리없이 사라져 얼굴조차 볼 수 없는데
복숭아 꽃은 여전히 봄바람에 웃음꽃 활짝 피어난다.

感舊

去年今日此門中　人面不知何處去

人面桃花　相暎紅　桃花依舊笑春風

꽃을 보며 한탄하다

− 杜牧 당나라 두목 시인

嘆花 탄화

自恨尋芳到已遲, 往年曾見未開時.
如今風擺花狼藉, 綠葉成陰子滿枝.

자한심방도이지, 왕년증견미개시.
여금풍파화랑자, 록엽성음자만지.

그 향기를 다시 찾을 때는 이미 늦어져 원망스러운데
왕년에 찾았을 때는 시작도 하지 않았는데 말이다.

지금은 바람에 꽃잎이 어지럽게 널려져 있고,
가지에 넘쳐나는 푸른 잎들이 그늘이 되어 있다.

潮州歎花

自恨尋芳已太遲　如今風擺花狼藉

昔年曾見未開時　綠葉成陰子滿枝

늦은 봄 학림사를 유람 때 사부제공 댁에 기탁했다

– 李端 당나라 이단 시인

春晩遊鶴林寺寄使府諸公 춘만유학림사기사부제공

野寺尋花春已遲, 背岩唯有兩三枝.
明朝攜酒猶堪賞, 爲報春風且莫吹.

야사심화춘이지,　배암유유량삼지.
명조휴주유감상,　위보춘풍차막취.

들에 있는 사찰에서 꽃피는 봄철을 맞추기는 이미 늦었지만,
바위에는 두세 개 꽃이 남아 있는데 그 밖에 다른 꽃은 찾아 볼 수 없다.

명나라 때 술을 들고 다니는 것이 여전히 마음에 들었는데
봄바람에 보답하기 위해서라도 더는 불지 마라.

春晚遊鶴林寺

野寺尋花春已晚　明朝攜酒猶堪賞

背嵓惟有兩三枝　為報東風且莫吹

용못

― 李商隱 당나라 이상은 시인

龍池 용지

龍池賜酒敞雲屛, 羯鼓聲高眾樂停.
夜半宴歸宮漏永, 薛王沈醉壽王醒.

용지사주창운병, 갈고성고중악정.
야반연귀궁루영, 설왕침취수왕성.

용못에서 병풍을 구경하며 연회를 즐기는데
울려퍼지는 북소리에 객들의 환락은 잠시 멈춰 버린다.

밤이 깊어서야 연회가 끝나고
만취해 궁에 돌아온 설왕 때문에 수왕은 밤잠을 이루지 못했다.

龍池

龍池賜酒敞雲屏　夜半宴罷宮漏水
羯鼓聲高衆樂鳴　薜玉沉醉壽王醒

요지

– 李商隱 당나라 이상은 시인

瑤池 요지

瑤池阿母綺窻開, 黃竹歌聲動地哀.
八駿日行三萬里, 穆王何事不重來.

요지아모기창개, 황죽가성동지애.
팔준일행삼만리, 목왕하사불중래.

요지 왕모가 조각한 창문이 동쪽으로 열려 있고,
황죽의 노랫소리는 대지를 흔들어 더욱 슬프다.

하루에 3만리를 달릴 수 있는 준마가 여덟 마리 있는데,
초나라 목왕은 어찌하여 약속 어기고 다시 오지 않을까?

瑤池

瑤池阿母綺窓開　八駿日行三万里
黃竹歌聲動地哀　穆王何事不重來

기안군 후지연못의 절구

– 杜牧 당나라 두목 시인

齊安郡後池絶句 제안군후지절구

菱透浮萍綠錦池, 夏鶯千囀弄薔薇.
盡日無人看微雨, 鴛鴦相對浴紅衣.

능투부평록금지,　하앵천전롱장미.
진일무인간미우,　원앙상대욕홍의.

마른잎이 부평초를 뚫고넘어 연못에 금빛물결이 차고 넘어
수많은 꾀꼬리 떼는 장미꽃 가지를 부드럽게 만지작 거린다.

하루 종일 내리는 가랑비에 아무도 아랑곳 하지 않아
오직 원앙새들만이 붉은 깃털을 가랑비에 적신다.

齊安郡後池

遶遶浮萍綠錦地　畫日無人著微雨

夏鶯千囀弄薔薇　鴛鴦相對浴紅衣

기안성루

– 杜牧 당나라 두목 시인

題齊安城樓 제제안성루

嗚軋江樓角一聲, 微陽潋潋落寒汀.
不用憑欄苦回首, 故鄉七十五長亭.

오알강루각일성,　미양렴렴락한정.
불용빙란고회수,　고향칠십오장정.

강변 누각에서 나팔소리가 울려퍼지고
강변에는 차가운 석양의 잔광이 넘실거린다.

난간에 기대지 않아도 돌이켜볼 필요는 없어,
고향까지는 75개의 정자를 넘어야 한다.

題城樓

嗚軋江樓角一聲　平明馮檻苦凮填

微陽澈々莢寒城　古鄕七十五長亭

돌성
– 劉禹錫 당나라 유우석 시인

石頭城 석두성

山圍故國周遭在, 潮打空城寂寞回.
淮水東邊舊時月, 夜深還過女牆來.

산위고국주조재, 조타공성적막회.
회수동변구시월, 야심환과녀장래.

산은 고국의 주위 사방를 둘러싸인 채 있고
밀물은 텅빈 성에 밀려들다가 쓸쓸하게 빠진다.

회하물은 여전히 동쪽으로 흐르고 달밤도 옛날 그대로다.
밤이 깊어가고 궁여는 여전히 몰래 담을 넘어 들어온다.

石頭城

山圍故國周遭在　淮水東邊舊時月

潮打空城寂寞回　夜深還過女牆來

강루의 옛느낌

- 趙嘏 당나라 조복 시인

江樓舊感 강루구감

獨上江樓思渺然, 月光如水水如天.
同來望月人何處, 風景依稀似去年.

독상강루사묘연, 월광여수수여천.
동래망월인하처, 풍경의희사거년.

홀로 강변 누각에 오르니 생각은 한없이 아득했는데
달빛이 물처럼 맑은 빛이 흘러 하늘도 물처럼 맑다.

함께 달 보러 왔던 친구들이 있었는데, 그들은 지금 어디에 있을까?
풍경은, 작년에 본 것처럼 여전히 그윽하고 아름답다.

江樓有感

獨上高樓思渺然　同來望月人何處

月光如水水如天　風景依俙似去年

추석날 밤
- 李商隱 당나라 이상은 시인

月夕 월석

草下陰蟲葉上霜, 朱欄迢遞壓湖光.
兎寒蟾冷桂花白, 此夜姮娥應斷腸.

초하음충엽상상, 주란초체압호광.
토한섬랭계화백, 차야항아응단장.

풀 뿌리에는 해충이 끼고 풀잎에는 서리가 내려 앉는다.
주홍색 난간을 넘어 멀리 호수위에 노을빛이 한층 깔렸다.

추운계절 계화꽃도 하얗고 토끼도 두꺼비도 모두 추위에 떠니
이 밤에 항아는 창자가 끊어지게 마음 아파한다.

月夕

草下陰虫葉上霜　兔寒蟾冷桂花白

朱欄迤邐壓湖光　此夕姮娥應斷腸

추석
– 杜牧 당나라 두목 시인

秋夕 추석

銀燭秋光冷畫屏, 輕羅小扇撲流螢.
天階夜色涼如水, 臥看牽牛織女星.

은촉추광랭화병, 경라소선박류형.
천계야색량여수, 와간견우직녀성.

가을밤 그림판이 촛불에 환하니
경나는 손에 작은 부채를 들고 반딧불이를 쫓는다.

하늘을 통하는 돌단계의 밤은 차디찬 물같이 차고
침전에 누워 견우와 직녀의 만남을 바라보고 있다.

秋夕

銀燭秋光冷畫屏　天階夜色涼如水

輕羅素扇撲流螢　臥看牽牛織女星

봄눈

– 韓愈 당나라 한유 시인

春雪 춘설

新年都未有芳華, 二月初驚見草芽.
白雪卻嫌春色晚, 故穿庭樹作飛花.

신년도미유방화, 이월초경견초아.
백설각혐춘색만, 고천정수작비화.

새해를 맞이하며 아직 꽃들이 보이지 않는데
2월이 되니 새싹이 돋아나기 시작한다.

흰 눈도 봄이 늦게 찾아오는 것을 싫어하는데
하여 일부러 꽃이 되어 정원나무 사이를 날아다닌다.

春雪

新年都未有芳華　白雪卻嫌春色晚

二月初驚見草芽　姑穿庭樹作飛花

봄을 구경하다

– 羅鄴 당나라 라업 시인

賞春 상춘

芳草和煙暖更靑, 閒門要路一時生.
年年點檢人間事, 唯有春風不世情.

방초화연난경청, 한문요로일시생.
년년점검인간사, 유유춘풍불세정.

향긋한 풀과 연기는 날씨 따뜻하니 더욱 푸르러
중요한 길목인데 한가한 탓에 잠시 문에 녹이 쓴다.

해마다 민생사에 대해 점검하는데
오직 봄바람만이 세상사에 눈이 어둡다.

賣畫

芳草和烟暖更青　年年点檢人間事

閑門要路一生时　唯有東風不世情

비내리는 밤

– 張詠 송나라 장영 시인

雨夜 우야

簾幕蕭蕭竹院深, 客懷孤寂伴燈吟.
無端一夜空階雨, 滴破思鄕萬里心.

염막소소죽원심, 객회고적반등음.
무단일야공계우, 적파사향만리심.

창문엔 짙은 색 커튼이 드리워지고 정원에는 대나무숲이 무성하여
하객은 등불밑에서 외롭게 시를 읊으며 밤을 보낸다.

밤비는 이유없이 텅빈 계단을 밤새 씻어내려
비방울은 멀리 고향을 그리는 마음을 깨뜨려 준다.

夜雨

簾幕蕭蕭竹院深　無端一夜空階雨

客帳孤寂伴燈吟　滴碎思鄉萬里心

낚시터 1
– 戴復古 송나라 대부고 시인

釣台 조태

萬事無心一釣竿, 三公不換此江山.
平山誤識劉文叔, 惹起虛名滿世間.

만사무심일조간, 삼공불환차강산.
평산오식류문숙, 야기허명만세간.

무슨 일이든 아무 생각 없이 낚시대 하나를 잡고
삼공은 강산을 결코 바꾸지 않으리라 생각한다.

평산은 유문숙을 잘 알지 못하면서
온 천하에 실속없는 허명만 불러 일으킨다.

渔父

萬事無心一釣竿　平生恨識劉文叔

三公不換此江山　惹得虛名滿世閒

낚시터 2

- 林洪 송나라 임홍 시인

釣台 조태

三聘殷勤起富春, 如何一宿便辭君.
早知閒脚無伸處, 只合青山臥白雲.

삼빙은근기부춘, 여하일숙편사군.
조지한각무신처, 지합청산와백운.

세 번이나 정성 담아 부춘을 방문했는데
어찌 하룻밤 만에 그대를 떠나 보내십니까?

한가한 발걸음 갈 곳이 없다는 걸 일찍 알았고
오직 흰구름이 떠도는 산숲에 누워 있어야 한다.

釣臺

三聘慇懃起富春　早知閒腳無伸處

如何一宿更辭君　只合空山臥白雲

오강의 역사를 읊는다

– 胡曾 당나라 호증 시인

詠史詩烏江 영사시오강

爭帝圖王勢已傾, 八千兵散楚歌聲.
烏江不是無船渡, 恥向東吳再起兵.

쟁제도왕세이경, 팔천병산초가성.
오강불시무선도, 치향동오재기병.

황제 쟁탕과 왕을 도모하는 기세는 이미 기울어가고
초라한 8천 병사 흩어지며 부르는 노랫소리 울린다.

오강을 배가 없어 못 건너는 것이 아니여라.
오나라에 다시 군사를 일으키기를 부끄러워서이다.

烏江

爭帝圖王勢已傾　烏江不是無船渡

八千兵散楚歌聲　恥向東吳再起兵

적벽
- 杜牧 당나라 두목 시인

赤壁 적벽

折戟沈沙鐵未銷, 自將磨洗認前朝.
東風不與周郞便, 銅雀春深鎖二喬.

절극침사철미소, 자장마세인전조.
동풍불여주랑편, 동작춘심쇄이교.

부러진 창이 물밑에 가라앉았는데 아직 썩지 않아
스스로 씻겨져 적벽의 유산물이라 알려진다.

만약 동풍이 주랑에게 편의를 봐주지 않았다면
나는 동작대 깊은 감옥에 갇혔을 것이다.

赤壁

折戟沉沙鐵未銷　東風不與周郎便

自將磨洗認前朝　銅雀春深鎖二喬

동작대

– 薛能 당나라 설능 시인

銅雀台 동작태

魏帝當時銅雀台, 黃花深映棘叢開.
人生富貴須回首, 此地豈無歌舞來.

위제당시동작태, 황화심영극총개.
인생부귀수회수, 차지기무가무래.

그때 위나라 황제는 동작대에 있었는데
가시덤불속에 핀 노란 꽃이 빛나는 것을 보게 된다.

인생의 부귀는 반드시 돌아 올 것이니
이곳에 어찌 춤 노래가 없을 것이라 말할수 있으랴?

銅雀臺

魏帝當時銅雀臺　人生富貴須回首

賈老深明棘叢閑　此地豈無歌舞來

장성에서 역사시를 읊는다

– 胡曾 호증 당나라

詠史詩 · 長城 영사시 · 장성

祖舜宗堯自太平, 秦皇何事苦蒼生.
不知禍起蕭牆內, 虛築防胡萬里城.

조순종요자태평, 진황하사고창생.
불지화기소장내, 허축방호만리성.

조상 때부터 순종요는 태평무사한데
진황은 어떤 일로 민생에 대해 고민을 하시나?

담장 안에서 재앙이 일어난 줄도 모르고
만리성의 방호에만 헛된 시간을 보냈다.

詠史

祖舜宗堯自太平　不知禍起蕭墻內

紫皇何事苦蒼生　虛籌隔閡萬里城

말을 탄 사냥꾼에게 부탁한다

– 杜牧 당나라 두목 시인

贈獵騎 증렵기

已落雙雕血尚新, 鳴鞭走馬又翻身.
憑君莫射南來雁, 恐有家書寄遠人.

이락쌍조혈상신,　명편주마우번신.
빙군막사남래안,　공유가서기원인.

한쌍의 독수리가 활에 맞았는데 흐르는 피가 아직도 신선했다.
사냥꾼은 다시 말을 타고 채찍을 휘둘러 기러기를 겨냥한다.

시인은 사냥꾼에게 남쪽에서 날아온 기러기를 쏘지 말라 부탁하고
그것은 집안 서신이 먼 곳에서 보내올 것이라 한다.

獵騎

已落猶鵰血尚新　憑君莫射南來鴈

鳴便走馬又離身　恐有家書寄遠人

양주 판관한작에게 기탁하다

- 杜牧 당나라 두목 시인

寄揚州韓綽判官 기양주한작판관

青山隱隱水迢迢, 秋盡江南草未凋.
二十四橋明月夜, 玉人何處教吹簫.

청산은은수초초, 추진강남초미조.
이십사교명월야, 옥인하처교취소.

어렴풋이 보이는 푸른 산, 아득한 바다
가을이 다 되어도 강남의 초목은 아직 시들지 않았다.

스물 네개 다리에 밝은 달빛이 비추고
여인은 어디에서 사람들에게 단소를 가르칠까?

寄韓綽

青山隱隱水迢迢　二十四橋明月夜

秋盡江南草木黃　玉人何處教吹簫

산속에서 은자와 술잔을 나누다

– 李白 당나라 이백 시인

山中與幽人對酌 산중여유인대작

兩人對酌山花開, 一杯一杯復一杯.
我醉欲眠卿且去, 明朝有意抱琴來.

양인대작산화개, 일배일배부일배.아취욕면경차거, 명조유의포금래.

두 사람은 활짝 핀 꽃밭에서 함께 술을 마셨는데,
한 잔 또 한 잔 따르면서, 즐겁게 술을 마셨다.

나는 술에 취해 자고 싶으니 혼자 가세요,
아직 남은 것이 있다면 내일 아침 거문고를 들고 다시 오세요.

對酌

兩人對酌山花開　我醉欲眠君且去

一招一否復一枝　明朝有意抱琴來

산속의 최고 풍경

- 盧綸 당나라 노윤 시인

山中一絶 산중일절

飢食松花渴飲泉, 偶從山後到山前.
陽坡軟草厚如織, 因與鹿麛相伴眠.

기식송화갈음천, 우종산후도산전.
양파연초후여직, 인여록미상반면.

오리알을 먹으며 목마르면 샘물을 마시고
가끔은 뒷산에서 앞산까지 걸어갔다 온다.

양지바른 언덕에 부드러운 풀이 두텁게 깔려 있는데
그 풀밭은 사슴새끼들이 잠자리이기 때문이다.

山中

飢拾松花渴飲泉　陽陂草軟厚如織

偶從山後到山前　因与麂麖相對眠

연초에 황포는 어가를 모시게 되어 즐거워 한다

– 嚴維 엄유 당나라

歲初喜皇甫侍御至 세초희황보시어지

湖上新正逢故人, 情深應不笑家貧.
明朝別後門還掩, 修竹千竿一老身.

호상신정봉고인, 정심응불소가빈.
명조별후문환엄, 수죽천간일로신.

호상신은 옛친구를 만나 마침 집으로 초대했는데
서로 정 있는 사이라 집안이 가난해도 웃음거리는 되지 않았다.

명나라 때에는 뒷문 빗장을 지르는데
대나무 장대를 깎아 빗장 지르고 문지기로 늙어간다.

歲初喜皇甫侍御至

湖上新正逢故人　明朝別後門還掩

情深應不笑家貧　修竹千竿一老身

기쁜 마음으로 정삼을 만나 산을 유람하다

- 盧소 당나라 노동 시인

喜逢鄭三遊山 희봉정삼유산

相逢之處花茸茸, 石壁攢峰千萬重.
他日期君何處好, 寒流石上一株松.

상봉지처화용용, 석벽찬봉천만중.
타일기군하처호, 한류석상일주송.

친구를 만난 그 곳이 꽃이 한창인 곳이라
수많은 돌벽이 산봉우리를 겹겹히 에워싸고,

다음날 그대에게 무엇을 기대할지 모르나
차디찬 돌위에 소나무 한 그루가 자라고 있다.

逢鄭三遊山

相逢之處花茸々　他日期君何處好

峭壁攅峰千万重　寒流石上一株松

절구의 흥이 넘치다

– 杜甫 두보 당나라 시인

絶句漫興 절구만흥

糁徑楊花鋪白氈, 點溪荷葉疊青錢.
筍根雉子無人見, 沙上鳧雛傍母眠.

삼경양화포백전,　점계하엽첩청전.
순근치자무인견,　사상부추방모면.

오솔길 위에 버드나무 꽃이 흩날려 하얗게 깔려 있고
개울에는 연꽃잎이 수놓인 듯 동전처럼 포개져 보인다.

죽순 뿌리옆에 어린 꿩 한 마리 숨어서 보이지 않고
모래사장에 갓 태어난 청둥오리가 어미 곁에 기대어 잠들어 있다.

謾興

糝逕楊花鋪白氈　竹根雉子無人見

點溪荷葉疊青錢　沙上鳧雛傍母眠

마을 정자에 하숙하다

– 丘葵(구규 송나라 시인)

宿村家亭子 숙촌가정자

床頭枕是溪中石, 井底泉通竹下池.
宿客不懷過鳥語, 獨聞山雨對花時.

상두침시계중석, 정저천통죽하지.
숙객불회과조어, 독문산우대화시.

침대 머리맡의 베개는 계곡의 돌이라
우물 안의 샘은 죽나무 못과 통한다.

하숙객은 재잘거리는 새소리를 들어보지 못했고
오직 꽃피는 무렵 비 내리는 소리만 들었다.

宿社家

床頭枕是溪邊石　宿客不眠過夜半

井底泉通竹下池　獨閉山雨到來時

새벽행

– 張良臣(장량신 송나라 시인)

曉行 효행

千山萬山星斗落, 一聲兩聲鐘磬清.
路入小橋和夢過, 豆花深處草蟲鳴.

천산만산성두락, 일성량성종경청.
로입소교화몽과, 두화심처초충명.

천산만산에 별들이 무더기로 떨어지는데
맑은 종소리는 한 번 또 한 번 들려온다

길가에 작은 다리를 건너가는 길은 환상적이고
대두콩 꽃핀 깊은 곳에 풀벌레 울음 들린다

曉行

千山萬山星斗落　蹴入小橋如夢過

一聲兩聲鍾磬清　豆花深處草虫鳴

친구를 마중하려고 기다리다

– 왕유(당나라 시인·화가)

送友待人 송우대인

天壽門前柳絮飛, 一如來時故人歸.
眠穿落落長亭望, 多少行人近御非.

천수문전류서비, 일여래시고인귀.
면천락락장정망, 다소행인근각비.

천산 문전에 버들개지가 날아다니고
올 때처럼 낯익은 옛친구들이 돌아온다.

잠들어도 정자쪽을 뚫어지게 바라보는 느낌에
수많은 행인이 가까이 있는 것 같은데 그렇지 않았다.

送友待人

天壽門前柳絮飛　眠穿茂茂長亭望

一盡來時故人歸　多少行人近却非

은자를 먼저 배웅하다
- 杜牧 당나라 두목 시인

送隱者一絶 송은자일절

無媒徑路草蕭蕭, 自古云林遠市朝.
公道世間唯白髮, 貴人頭上不曾饒.

무매경로초소소, 자고운림원시조.
공도세간유백발, 귀인두상불증요.

안내원이 없이 풀이 있는 지름길을 걸으며
예로부터 구름 낀 숲은 시조와 멀리떨어져

세상이 공정한 것은 누구나 늙으면 백발이 되고
왕의 후손들도 예외없이 같이 늙어간다.

送隱者

無媒徑路草蕭蕭　公道世間惟白髮

自古雲林遠市朝　貴人頭上不曾饒

병부 상서를 윗좌석에 모시다

− 杜牧 당나라 두목 시인

兵部尚書席上作 병부상서석상작

華堂今日綺筵開, 誰喚分司御史來.
忽發狂言驚滿座, 兩行紅粉一時回.

화당금일기연개, 수환분사어사래.
홀발광언경만좌, 량행홍분일시회.

오늘 화려한 홀에서 성대한 잔치가 열리는데.
누가 감찰어사에게 초청장을 보낼 것인가?

갑자기 큰소리로 망언을 하니 좌석의 손님이 놀라고
잔치상에 앉았던 아름다운 미인들은 당황스러워 돌아간다.

席上即事

高臺今日綺筵開　忽惹狂言謗議來

主嗅分司御史來　三行紅粉一時迴

3월 그믐날 봄을 보내다

– 賈島 당나라 가도 시인

三月晦日送春 삼월회일송춘

三月正當三十日, 風光別我苦吟身.
共君今夜不須睡, 未到曉鐘猶是春.

삼월정당삼십일, 풍광별아고음신.
공군금야불수수, 미도효종유시춘.

오늘은 3월 30일, 3월의 마지막 날,
봄의 아름다움도 고난속에 신음하는 나를 곧 떠날 것 같다.

오늘 밤 그대와 나는 잠을 자지 말자.
새벽종이 울리기 전까지는 봄은 아직 가지 않았으니.

三月晦日

三月正當三十日　勸君今夜不須睡

風光若我苦吟呻　未到曉鐘猶是春

약속한 손님을 기다리며

– 趙師秀 송나라 조사수 시인

約客 약객

黃梅時節家家雨, 靑草池塘處處蛙.
有約不來過夜半, 閒敲棋子落燈花.

황매시절가가우, 청초지당처처와.
유약불래과야반, 한고기자락등화.

매실이 익을 철이 되면 집집마다 장마철을 맞이하고
풀이 무성한 연못에는 개구리 소리가 이따금 들린다.

자정이 넘었는데 약속한 손님은 오지 않아
심심하니 바둑 알을 두드려 등잔불 심지에 맺힌 응어리를 떨어뜨린다.

有約

黃梅時節家家雨　有約不來過夜半

青草池塘處處蛙　閑敲棋子落燈花

봄날 술을 마시고 술을 깨다

– 陸龜蒙 당나라 육귀몽 시인

和襲美春夕酒醒 화습미춘석주성

幾年無事傍江湖, 醉倒黃公舊酒壚.
覺後不知明月上, 滿身花影倩人扶.

기년무사방강호, 취도황공구주로.
각후불지명월상, 만신화영천인부.

몇 년 동안 아무것도 하지 않은 채 세상을 떠돌다가
황공의 술집에 들려 술에 푹 취해 버린다.

술이 깬 뒤에야 달이 높이 걸려 있는 것을 알았고
온몸에 비친 꽃 같이 아름다운 사람의 부축을 받는다.

酒酣

幾年無事傍江湖　覺後不知新月上

醉倒黃公舊酒壚　滿身花影倩人扶